決定性瞬間

劉香成 鏡頭・時代・人

劉香成　著

商務印書館

用相機蒸餾時代

皮力

　　如果我們想了解 20 世紀中國的形象，以及在此基礎之上關於中國的想像是如何在海外被建構起來的，那麼有四個攝影師的記錄無法繞過：羅伯特·卡帕（Robert Capa）1938 年中國之行期間所記錄的抗日戰爭；亨利·卡蒂埃-布列松（Henri Cartier-Bresson）鏡頭下 1948—1949 年間國共兩黨政權的更迭；馬克·呂布（Marc Riboud）的數次中國之旅所見證的毛澤東時代；劉香成鏡頭下改革開放後的中國。在 20 世紀下半葉中國開放之前，在數字影像和社交傳媒徹底改變圖像生成機制之前，這四人的攝影是在國際情境中最廣為傳播的圖像（後來它們又成為無數中國藝術家創作借鑒的來源）。四人之中，其他三人都是瑪格南圖片通訊社（Magnum Photos）的歐洲成員，而劉香成則先後為美國《時代》週刊（*Time*）和美聯社（The Associated Press）服務

16 年。其他三人都是外國人，而劉香成雖然總被標籤為美籍華人，但因為父親是左派報人的緣故，他出生於中華人民共和國成立後的香港，在福州度過童年後，又返回香港至 16 歲，隨後再去美國受教育。1978 年，不到 30 歲的他被《時代》週刊派駐北京，並協助建立了北京辦公室。因此，劉香成的人生閱歷不僅跨越中美兩個國家，更重要的是他對兩個國家的意識形態亦有着親身體驗 —— 這種特殊的體驗造就了劉香成攝影與其他人不同的特質。也正因此，當 1976 年毛澤東去世後，他憑着驚人的直覺預感到中國的歷史巨變即將到來，而他有責任身處中國記錄這個時刻。

蘇珊 · 桑塔格（Susan Sontag）曾經在《論攝影》（*On Photography*）中，不無尖刻地說「攝影一直對上層社會和底層社會着迷不已」。自有攝影術以來，中國就是滿足西方中產階級獵奇心理的對象。1949 年之後的中國因意識形態原因與西方社會呈隔絕狀態，但政治上的隔絕不僅沒有消除獵奇心態，反而促使文化和景觀的獵奇演變為政治與意識形態的獵奇。毛澤東時代被允許進入中國的外國人，多半因其對毛澤東思想和中國的親近感，雖然不再充斥着早期傳教士照片那樣基於人類學視角的窺察，但是我們依然可以從他們的攝影中覺察到來自中國文化之外的關注，它是親熱而溫情的，卻又的確是殘存着少許獵奇感的「他者的眼光」，然而劉香成的攝影與這些作品完全不同。

在他以往出版的攝影集中我們可以看到，劉香成的攝影主題不再如其他外國攝影師一樣，關注着羣眾運動與大幅宣傳畫，或者如中國官方攝影師那樣刻意美化領袖及工廠、農田中揮汗如雨

的勞動者。劉香成的鏡頭指向的是人們日常生活的變化。他關注真實日常中的普通人，而這些普通人的生活正在悄無聲息地發生改變。特殊的文化背景使劉香成能夠疏離充滿時代標誌的景致，相比其他攝影者，他的長處在於對中國人肢體語言和日常場景這些細微之處的敏感：公園裏一對情侶正襟危坐，但他們的雙腳卻扣在一起；婦女們在新髮廊裏燙頭髮 —— 這一切都暗示一個時代正在成為過去。多年浸潤於正統美國圖片新聞訓練的劉香成在拍攝中國時，其視點卻不再是「他者」，而是浸入到被拍攝對象之中。他的鏡頭和拍攝對象是平等關係，既不獵奇也不美化，一切都顯得自然而平靜。這既與他的身份有關，也與他的經驗有關。在東方與西方雙重文化經驗交織影響下，劉香成既是一個「融入者」，又是一個「中間人」，因此他有能力發現和抓取特定時期的中國人與他們日常生活中難以察覺卻又非常「酷」的一面 —— 從會見美國企業家時注意力偏離鏡頭的政治領袖，到握着可樂瓶子開懷大笑的普通人 —— 他們保有最珍貴的人性魅力，對此種魅力的觀照賦予劉香成攝影良好的幽默感和趣味性，正是基於此，他的攝影能夠消解獵奇的濾鏡，從而幫助世界逐步理解更真實的中國，也讓中國人更加理解自身。

在觀念上，這種平等恰恰隸屬於他在美國學習和工作所建構的知識譜系。劉香成曾經在由亨利·盧斯（Henry Luce）創辦的《時代》週刊工作多年，作為在中國出生的傳教士後裔，亨利·盧斯先後創辦的《時代》週刊和《生活》雜誌幾乎奠定了 20 世紀圖片新聞報道的主流。基督教信仰奠定了亨利·盧斯對於平等的

追求，不同於蘇珊・桑塔格所說的那種對於上層和底層的特殊興趣，他強調的是平等看世界的眼光。亨利・盧斯在描述《生活》的目標時這樣說：「看生活，看世界，目擊大事的發生，撞上貧窮的臉頰，感受自豪的手勢與陌生的一切 —— 機器、軍隊、人羣、投在叢林中與月亮上的陰影；看人們的工作……看千里以外的萬物，隱藏於牆後與屋內的一切；看危險襲來，男歡女愛與膝下嬰兒纏繞……（我）看見了，所以我心生愉悅、困惑或茅塞頓開……」多年之後，劉香成總是會在不同場合談到這段文字對於他的啟發；當我們將這段文字與劉香成的照片對照起來觀看的時候，我們會相信這種關聯是完全成立而絕非信口開河的。

在 1936 年《生活》雜誌創辦之前，或許與傳統照相機的脆弱和龐大體積有關，傳媒的照片通常都是擺拍的。隨着便攜式照相機的面世，攝影者們可以迅速捕捉瞬間的影像。正是這種新型相機給了盧斯創辦圖片雜誌的新理念，也催生了新聞攝影和紀實攝影，以及瑪格南這樣的圖片機構。某種程度上，是盧斯的《生活》雜誌將瑪格南風格在美國和全世界推廣開來。但是在手法上，劉香成卻和前面提到瑪格南的攝影師們有着明顯的區別。他首先是訓練有素、經驗豐富的新聞攝影師，他有着非常強烈的新聞敏感度。無論人民大會堂裏的會議，還是發生在北京街頭的前衞藝術展覽，劉香成總是能捕捉到這些事件的新聞點。但對於新聞攝影而言，所謂的「關鍵瞬間」往往依附於經驗，無論是戈爾巴喬夫發表完辭職演說後將講稿扔到桌上的一瞬間，還是尼克遜在從杭州開往上海的火車上手搭毛巾、拎着青島啤酒送給隨行的記者，他

都精確地抓住了那個關鍵的瞬間。劉香成提過，當時《紐約時報》的頭條上每天只安排一張國際新聞的圖片，正是如此激烈的競爭造就了劉香成的一種能力，就是要讓一張圖片除了成為關鍵時刻的見證之外，還有足夠多的細節可供閱讀，這種能力賦予劉香成攝影新聞和紀實兩方面的魅力。從性質上說，這是典型的紀實攝影的方式。劉香成花了更多時間進入到中國的現場，將自己當作拍攝對象的一分子，從而記錄改革開放以來各個社會階層的生存狀況，消除了單純新聞報道可能具有的偏見。在紀實攝影層面，瑪格南攝影師們常常通過編制攝影畫冊、圖片散文，勾勒出故事線，而很多時候圖片是在故事線上彼此依存的。但是在劉香成這裏，如果我們仔細打量這些照片，就會發現每張照片的細節，或者羅蘭・巴特（Roland Barthes）所說的「刺點」，都是如此豐富並自成體系。由於劉香成的跨國文化經驗，他們幾乎作用於所有不同文化背景的閱讀者。他的攝影直截了當，即便持續關注某個主題，故事線卻並不明顯，同時每張照片都有着脫離故事線而獨立存在的品質，也因此，他的照片總是具有發散的記憶特質和非線性的敘事魅力。

　　正是因為這種獨特魅力，我們似乎很難機械區分劉香成大部分的攝影到底屬於新聞攝影還是紀實攝影，它們往往兼有新聞攝影的直接見證，又有紀實攝影的豐富信息。這種個人化的風格又和劉香成平等而細緻入微的拍攝觀念相得益彰。在這本書中，我們看到劉香成關於中國人和中國社會四十餘年的記錄。當我看到，從 1981 年大連理工學院毛澤東像前滑旱冰的人，到 2021

年演員楊采鈺在上海北外灘兜風時身後略過的風景是東方明珠的時候，彷彿感到這些被拍攝的對象從未因鏡頭的封存而停滯，相反，這些對象及其背後的事件、人物、生活、歷史、現實一直是生機勃勃的。或者說，無論是 20 世紀 70 年代末 80 年代初的普通人，還是市場經濟時代的新貴和精英，在劉香成的鏡頭下，他們從來不是歷史的消極的承受者，而是積極的行動者。劉香成的攝影幾乎成為機械圖像在 21 世紀數碼技術和網絡自媒體氾濫時代最後的輓歌。他攝影的主體和客體具有永恆的尊嚴，它們或許不能告訴我們最絕對真實的歷史和現實，但是它們卻成為我們記憶的地標，激發我們的好奇，並指引着通往過去和當下的方向。

回望 鏡頭之下

凱倫 · 史密斯（Karen Smith）

　　本書收錄的劉香成作品對這位攝影師來說意義重大。其一，本書首次將劉香成長期以來對中國的「觀察」，置於他在其他國家工作時所拍攝的作品之中，如荷里活（1983—1985 年）、印度（1985—1988 年）（包括阿富汗）和蘇聯（1990—1994 年）。其二，此書的作品選取輯錄是 2023 年在劉香成的首次大型回顧展「劉香成 鏡頭 · 時代 · 人」舉辦之際進行的，該展覽於上海浦東美術館舉行。

　　「劉香成 鏡頭 · 時代 · 人」是劉香成職業生涯的一個里程碑。在展出的 200 多張影像中，其中一些具有特殊意義的影像是首次在中國展出，這些影像對他成為享譽國際的新聞攝影師作出了特別貢獻，包括 1991 年他拍攝的即將離任的蘇聯總統米哈伊爾 · 戈爾巴喬夫的肖像。因此，他在 1992 年與美聯社莫斯科

分社的同事們共同獲得了普立茲獎（Pulitzer Prize）。比任何影像都要精彩，劉香成的這張作品捕捉到了歷史消逝的瞬間：畫面中是一個緊閉嘴唇的戈爾巴喬夫，實際上他剛剛發表辭去職務的講話，同時對這一標誌着蘇聯解體、以及短暫終結了主宰整個二十世紀世界歷史的東西地緣政治分裂的決定感到無可奈何。

然而，此次展覽的獨特之處或許在於，藉助展覽顧問 —— 策展人、藝術史學家，曾任 M+ 希克高級策展人，現任大館藝術事務主管皮力的洞察，以攝影鏡頭來探討展現劉香成的職業生涯，而非歷史事件的年表。這對於一位作品在其他廣受好評展覽中展出過的攝影師來說，可能聽起來有些奇怪，儘管這很微妙，但其獨特之處在於，將歷史折疊進一張張被觀察的面孔，凸顯羣體在歷史中所扮演的角色及人羣場景作為攝影語言的要素，當然也包括肢體語言，連同展示攝影師思考的其他指標，進而促成了所謂的「決定性瞬間」—— 這是法國攝影師卡蒂埃 - 布列松所創造的術語，意指攝影師選擇按下快門的時刻。

如我們所見，許多為人熟知的照片之所以被稱為歷史，正是因為這些「決定性瞬間」—— 一個事件、一個地點、一個人或一個人的境遇的影像，成就了後世人們看見和理解歷史的方式。這些照片成為我們識別事件、地點、人物和互動方式的手段，無論我們是否有意將它們視為「當時」故事的一把標尺，我們本能地將其與「現在」進行比較。

舉個簡單的例子，1996 年劉香成在貴州六盤水拍攝的青少年單人肖像照（第 55—59 頁）—— 他們是「代表」貧困，還是在

與逆境日常抗爭中展現的精神尊嚴？如果我們現在能夠聽到這些尚未足 40 歲的人講述他們生活的變化，那該有多好。又或者，1981 年在北京北海公園閒逛的時尚年輕女性（第 108—109 頁）—— 我們當時能夠想像中國將在幾十年後成為世界上最大的奢侈品消費市場嗎？

　　一個更複雜的例子涉及到毛澤東逝世後的中國，當時國家正朝向新未來展望。對於劉香成來說，這是一個轉折點，但既不是通過新的辭藻或口號來呈現，也不是通過人們的言談或討論。相反，他透過人們不可模仿的肢體語言的變化來表現 —— 在 1976 年的廣州街頭，一位戴着黑色臂章的男子正在打太極，而另一個人正疑惑地看着他，也許是對他的大膽感到困惑（第 90—91 頁）。同樣，在 1981 年，大連一位滑旱冰者繞着毛澤東雕像飛速滑行，清晰地暗示了一條通向未來的新道路，這條道路始於毛澤東，卻在逐漸遠離（第 95 頁）。這些攝影作品中的人們可能無法說明在劉香成「看到」圖像那一瞬間，這些視覺上的並置所具有的特定含義。但敏銳如劉香成，在福州的童年時代已經親眼見證過毛澤東時期的中國，就會發覺影像中的人們在向他「講述」那個政治時代對人們的影響，這些影響如何滲透入日常生活，以及生活是如何變化的。

　　正如香港記者兼作家努里 · 維塔奇（Nuri Vittachi）最近評論的那樣：「中國三十年的改革極大地改變了面貌。現代化已經滲透到日常生活的各個層面，今天我們生活在一個截然不同的『中國』。自 1978 年以來所經歷的規模性變化，是數百年以來的巨

變。」[1] 然而，對於幾乎全球各地，二十世紀的最後十年都具有重要意義。本世紀伊始，新的架構雛形初現，但到了世紀末，其中一些架構開始瓦解，普遍的不安感瀰漫開來。從東到西，變化正在發生。在歐洲，隨着 20 世紀 80 年代接近尾聲，抗議活動開始動搖「東方集團」的社會。1989 年 11 月 9 日，柏林圍牆倒塌。1990 年，劉香成抵達莫斯科時，在經歷了戈爾巴喬夫領導下的六年改革後，蘇聯的經濟衰退正在滋生絕望。毛澤東時代之後，中國尚處於極貧窮狀態，但人民願意為現代化付出極大努力。今天，人們追求美好生活、自強不息的精神絲毫沒有減退，整個國家都在按照自己的節奏前進。劉香成的中國「肖像」，與他在長達 50 年的攝影旅程中邂逅的其他人物進行組合和比較，構成了一幅幅描繪過去半個世紀社會政治變遷的分鏡畫面。與時代大局變化同步的是，這些攝影作品還捕捉到了各個地方和社會領域中人們生活的一些細節，在順應經濟和政治潮流的同時，也適應了總體社會發展。在五十或一百年之後，後來者回望過去，這些影像無疑將成為一幅極具穿透力的時代畫卷。

　　這次展覽和本書的簡體字版本出版時間正值劉香成 72 歲，剛好是他第六個生肖輪迴。那時的他雖然沒有退休 —— 他作為一位攝影師和攝影書籍的編輯仍然活躍在職業領域 —— 但他已經開始重新調整他的精力。疫情為他提供了一個很好的反思窗口，令他重新審視攝影生涯中累積的圖像檔案。結果就是，此次展覽

1　Nury Vittachi,"When every picture did tell a story"（2022），取自 https://www.fridayeveryday.com/when-every-picture-did-tell-a-story/，8-1-2024 擷取。

中收錄了一些之前拍攝的、因為其他攝影作品在 24 小時新聞週期的無情碾壓下更能直接反映當天新聞頭條，而被擱置一旁的影像。即使對於一個花費很多時間通過堪稱與「新聞」交織的日常生活細節來觀察周圍世界變化的攝影師來講，時間也是一個用來回顧過去的有趣鏡頭。今天，我們見到 1982 年北戴河的海灘浴客（第 114—121 頁），在巴庫、在上海飲茶的人們（第 326—327 頁，第 332—333 頁），工作中的藝術家、在長城上的人們 —— 像美國時裝設計師羅伊・侯斯頓（Roy Halston）的模特陣容（第 194—195 頁），在四川峨嵋山頂上拖着羸弱身軀的年長朝聖者（第 374—375 頁），印度阿姆利則金廟的男孩（第 380—381 頁），或在莫斯科超市外排隊等候麵包的購物者（第 324—325 頁）……這些影像與新聞事件沒有直接關聯，但它們所包含的敘事內容中經受了時間的考驗，引導我們進入它們所喚起的時間空間，並將我們的想像力帶入其中。某些作品，比如上海豫園的喝茶人（第 290—291 頁），這些細節講述了一個引人入勝的故事，但對我們大多數人來說，這些細節在日常工作中，或因其數量眾多，或因其平淡無奇而被忽略。新聞頭條來來去去，但人類問題、日常生活和文化卻持久存在。

　　這本書精彩之處在於，它提供了一種自由親切的形式，讓我們回顧劉香成作品中出現的這些概念。本書的特別開本讓讀者可以把握手中，隨心翻閱。將開本縮小到可以掌上把握，去掉頁面上的白色邊框，效果出奇的好 —— 每一頁的影像都醒目突出，增強了內容的即時震撼力。這也許是攝影的天然特性。我們都

擁有自己生活的相片，包括朋友、家人、事件和自己的相片，習慣於走進凝固那一瞬間的影像所展現的世界，讓光環和細節變得栩栩然生動，讓心中的某些東西鮮活如初，這些同個人經歷息息相關。強調日常性是劉香成在上世紀 70 年代末和 80 年代初於中國、印度或蘇聯拍攝作品的重要特徵，通過個人境遇來透視重大轉變，因此我們能夠感同身受。我們不需要漢學、經濟學、政治學或地緣政治學學位，甚至不需要對特定的人文風貌有深入了解，也能夠讀懂這些影像。當然，如果我們能識別出一些具體細節，那麼是的，這確實能更深入地洞察一張攝影作品構圖的來龍去脈：為甚麼以這種方式構圖，而非其他。正如新聞攝影專家郭力昕教授所寫：「（劉香成的）影像具有新聞攝影中一些最優秀作品的特徵。它們富含政治隱喻和幽默，為攝影師自己的情感留出空間，不會陷入多愁善感。」[2]

　　是的，這些影像確實講述了故事，但正如劉香成所斷言，「你必須閱讀影像而並非觀看影像」，除非你了解歷史，否則你如何真正讀懂影像？回到那個戴黑臂章男子練太極的例子，除非你知道那個「瞬間」發生的背景是正在哀悼毛澤東逝世，否則你無法理解為甚麼在那時練太極會被視為激進 —— 從上世紀 50 年代開始，人們就被鼓勵練習基本的健身操。關鍵在於並置於畫面中、注視着練太極男子的第二個人，這暗示着也許他在做一些當時不被允許的事情，就像那個盯着公園長椅上夫妻的男子（上海人民公園，

2　摘自台灣政治大學傳播學院郭力昕教授為 *A life in a sea of red* 的撰文，士泰德攝影出版社（Steidl），2018

1978 年）一樣，給人感覺他們在做一些被認為超越當時社會風俗的事情（第 100—101 頁）。

而且，如果你不知道毛澤東對當時（特別是在上世紀 60 年代和 70 年代初）年輕人的重要意義，你會理解一個年輕的滑旱冰者從毛主席雕像前滑過看起來有多激進嗎？這些影像的重要之處在於，對於年輕一代來說，通過有效地表達無法言喻的東西，它們留存了歷史感，直到某一時刻人們或觀眾作為照片的閱讀者，對表面之外的事物有了敏感度。

要說這些觀點是否客觀，我們可以以攝影師本人豐富的個人經歷作為佐證。劉香成生於香港，父母都是中國內地人。他在紐約的亨特學院接受大學教育，主修政治學，並在那裏初次接觸到攝影。1974 年畢業後的短短幾年內，他「回到」了中國，並開始在《時代》雜誌擔任攝影記者 ——「回到」是因為他的成長歲月（2—9 歲），是在福州母親家中度過。不久後的 1980 年，他加入了美聯社，從此開始了跨越不同文化歷史及社會政治體系的世界幾大洲的工作。

把同一時期中國內外發生的事件互相結合映照，抱持這樣的願望，本書收錄的影像非常清晰詮釋了文化和社會如何在不同的時間、地理及文化背景下相互聯繫，相互連接，並產生共鳴，因為無論你走到哪裏，社會都是由人組成並由人塑造。所以，開始吧，請翻閱這些頁面，閱讀其中的攝影作品，閱讀那些像任何偉大的小說一樣、能夠觸動你內心的影像故事。

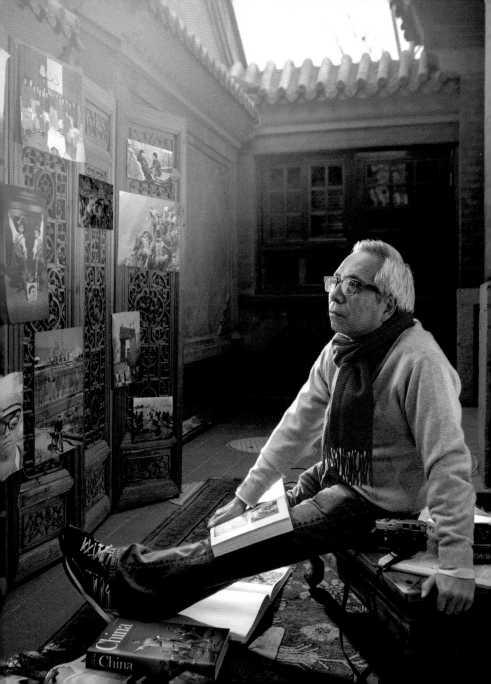

66 在我的人生中，有幾個時刻激發了我的決定，讓我走上了攝影之路：一個是上世紀 50 年代我在福州的童年經歷；另一個是 1976 年我來到廣州，看到人們的互動，讀懂他們的肢體語言，讓我對普通人的生活條件有了更多了解，他們從上世紀 80 年代跨越到新千禧年，為推動中國經濟奇跡注入能量。**99**

——— 劉香成

　　成功的攝影師對拍攝對象的敍事性有着敏銳的感受。成功的攝影記者需要對他們遇到的主題有額外的敏感性，而他們所捕捉到的瞬間，是用來講述故事的工具。

　　劉香成在香港和福州長大，經歷了 20 世紀 50 年代人們所面臨的社會經濟形勢，讓他對內地的生活有了初始的敏感度。20 世紀 70 年代初在紐約求學期間，他對中國又產生了不同的、來自於外部世界的印象。因此，從 1975 年開始攝影生涯的劉香成，在當時預感到一場影響全中國人民的巨變即將來臨，他隨即返回中國，開始拍攝他所認為將會成為記錄那個時代最重要的歷史影像。

　　1976 年，劉香成來到廣州，隨後又去了上海，最後來到北京。1978 年改革開放伊始，27 歲的劉香成加入《時代》週刊，

成為該雜誌北京分社創始團隊成員之一。他也成為第一批系統報道改革開放的國際攝影記者之一。近半個世紀以來，不僅在中國，劉香成也被派往印度、韓國和蘇聯，他捕捉和記錄了大時代背景下最具標誌性的印記和影像，也因此成為最早獲得普立茲獎的華裔攝影師。劉香成的攝影定義了一種講故事的風格，對中國的新聞攝影產生了直接影響。

誠然，劉香成的攝影作品是對歷史事件的記錄，然而他的個人風格則是關注歷史和潮流中日常的普通人狀態，從而折射出時代的變遷。他自然、平靜而富有詩意的攝影風格，讓「面孔、姿態和風土」講述自己的歷史，「鏡頭、時代、人」闡明了這種風格。六個基本主題 ——「面孔」「姿態」「時機」「刺點」「人羣」「風土」—— 為劉香成的攝影作品帶來了新的視角。作為劉香成鏡頭下世界的切入點，你可以從此走進他的影像世界。

面孔

面孔是劉香成進入陌生地點或環境的一把鑰匙。拍攝一個面孔，捕捉一個表情，意味着鏡頭與拍攝對象之間的距離被拉近，也意味着拍攝對象徹底放下戒備；而對於拍攝者而言，意味着同情心與同理心。劉香成鏡頭中的面孔並沒有被時代凝固。今天回看，這些面孔向我們展示了他們背後的鮮活時代，以及他們所處時代的線索。無論貧困、富有，悲傷、喜悅，平靜、激動，這些面孔都擁有永恆的尊嚴。它蘊藏着我們理解和記憶的座標與特徵。

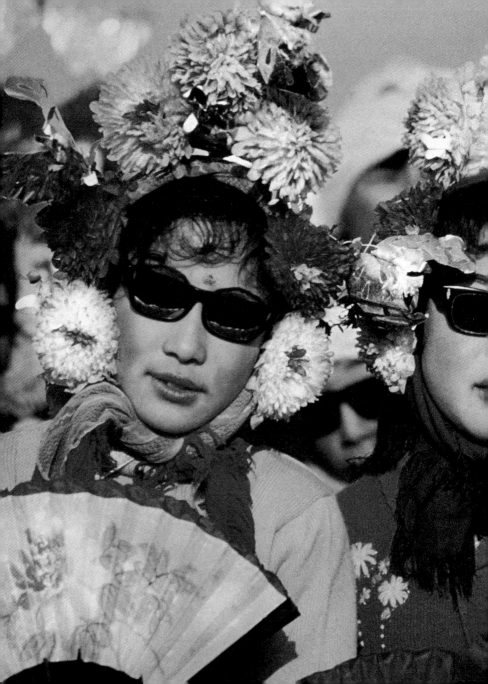

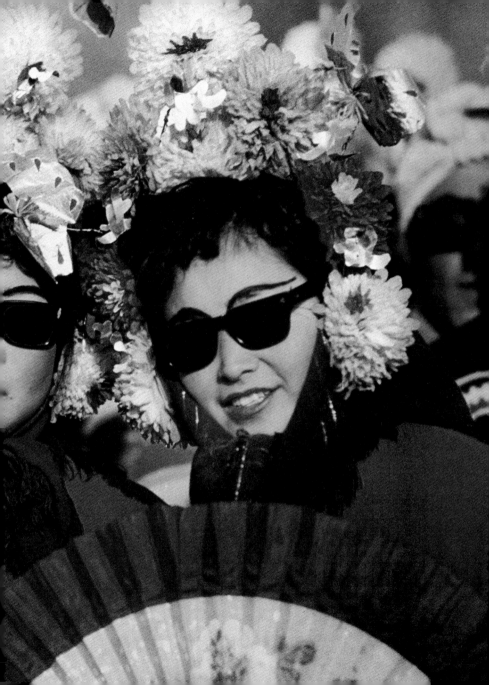

前圖：三位戴着墨鏡的青年

1980 年，雲南省西雙版納傣族自治州景洪縣，改革開放後，現代時尚潮流逐漸影響年輕人

66 當我看到這三個年輕人穿着軍綠色的服裝、戴着墨鏡時，我想起了我在美國生活的這些年裏，西方人相信這樣一句陳詞濫調：在毛澤東時代的中國，每個人都穿着一樣，長相一樣。在此時，這三個年輕人的出現以一種幽默的方式表明：無風也起浪。**99**

——— 劉香成

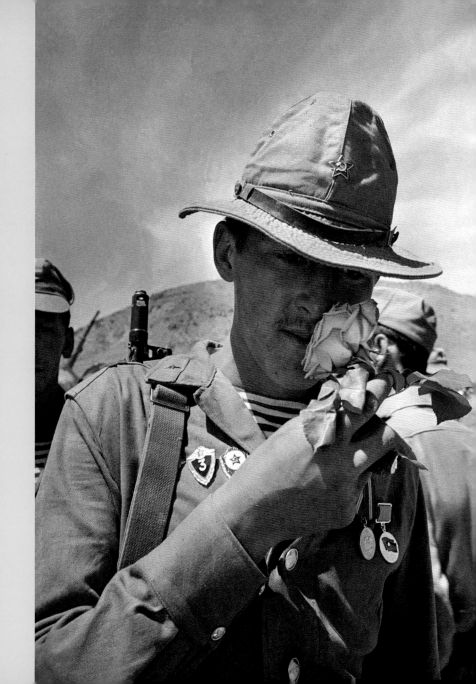

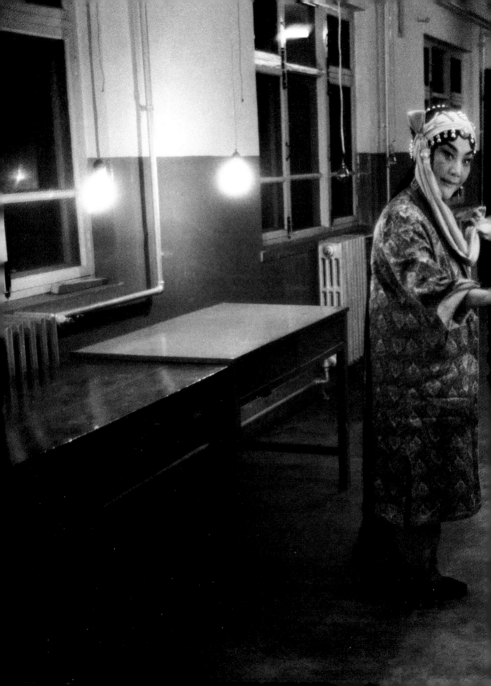

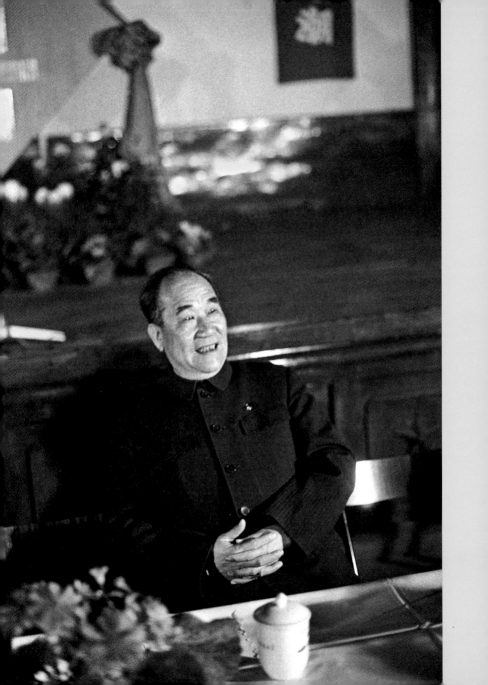

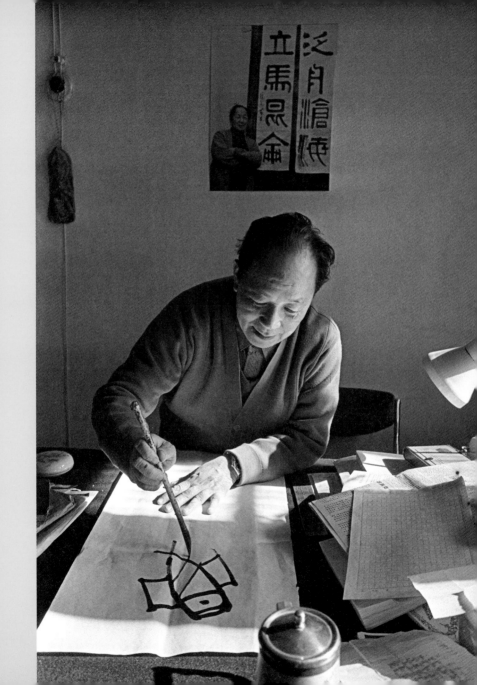

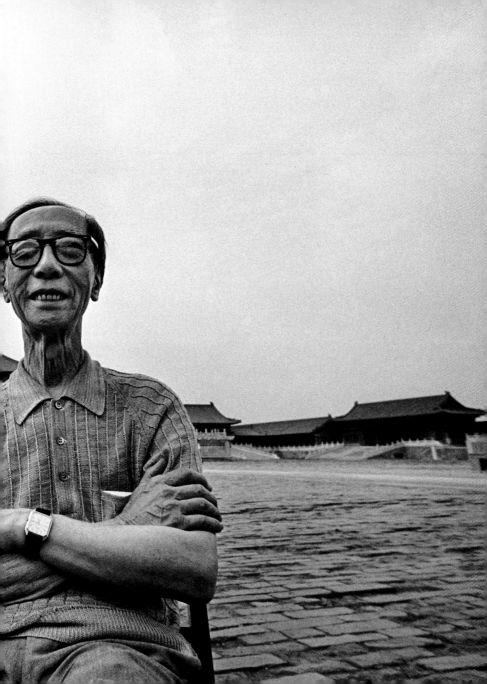

❝ 我第一次見到溥傑是在他西單的小四合院裏。他舉止文雅，聲音也很柔和。他指着院外的一隻瓷狗，告訴我這隻瓷狗原本是德國皇帝威廉二世送給清朝光緒皇帝的禮物，後來被皇室留了下來。溥傑是中國烹飪協會的名譽主席，他對烹飪非常了解，也懂書法。我們分別時，他寫了一幅書法作品作為禮物送給我。

我問他能否帶我回到他以前的居所 —— 故宮，讓我拍一幅肖像照。他對這個想法很感興趣，讓我於約定當天的下午 3 點在午門等他。那天，警衞們馬上認出了他，並在遊客離開時讓我們進入故宮。在故宮關門前的一小段時間裏，我趕緊找了把椅子，讓他在巨大的乾清門前坐下。溥傑在拍攝的整個過程中都很安靜，很從容，很樂意按我的吩咐擺姿勢。當我們結束拍攝時，他說：『讓我給你拍張照片……』那天，他還帶着我和美聯社記者維多利亞·格雷厄姆（Victoria Graham）參觀了宮殿。這是我拍攝中國時的一個亮點。**❞**

—— 劉香成

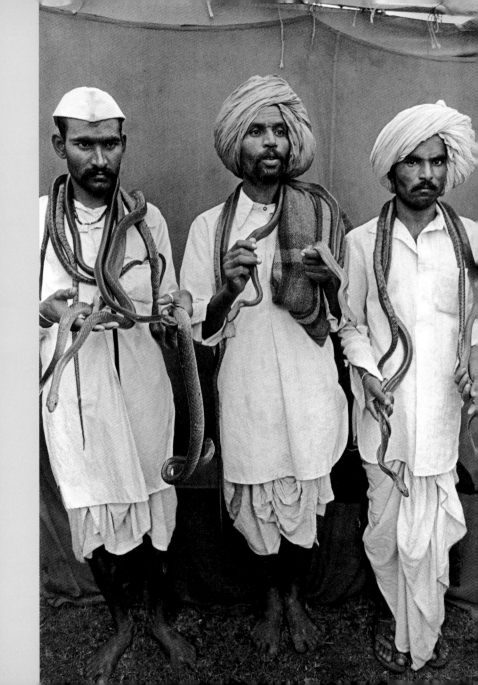

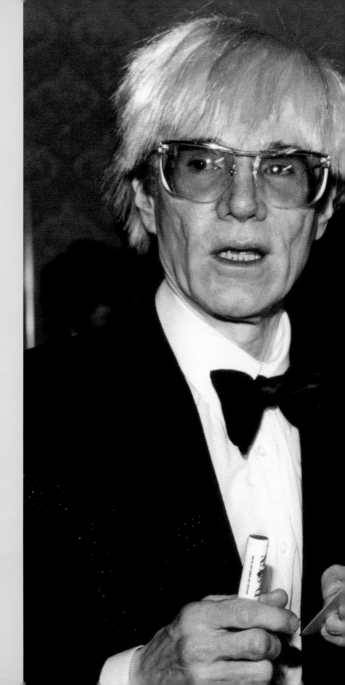

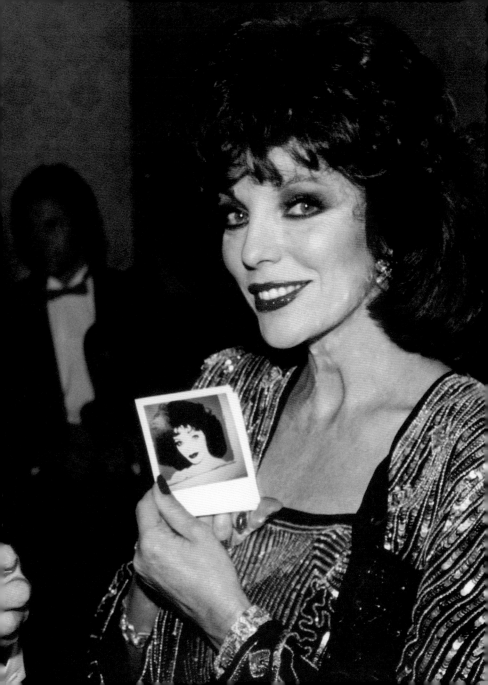

❝ 羅伯特・托馬斯是美聯社一位備受尊敬的傳記作者，專門負責有關荷里活的報道。每週他都會在美聯社攝影師的陪同下與一位電影演員共進午餐。我經常一同出席。

有一次，在美麗的貝萊爾（Bel-Air）酒店，在甜點上桌之前，他對我說：『你有五分鐘時間與麗芙・烏爾曼（Liv Ullmann）見面。』我把這位光彩奪目的女演員帶到酒店餐廳外花園裏的長凳上，為她拍攝肖像照。我從未對一個演員印象如此深刻，她如此放鬆、泰然自若，她可以通過與我相機的眼神接觸閃現出不同的表情。她改變表情的速度幾乎和我按下快門的速度一樣快，我的相機幾近無法承受這種速度。她的職業精神令我十分欽佩，一個演員在鏡頭前所能展現的角色特質也讓我深感震撼。❞

—— 劉香成

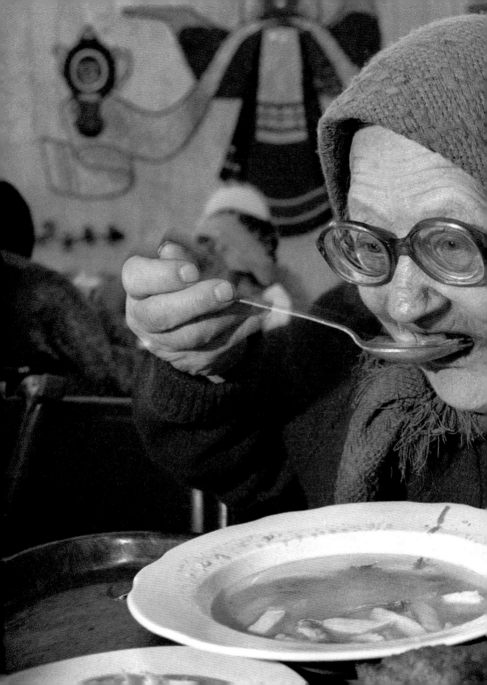

❝ 20 世紀 90 年代中期，貴州省六盤水市被認為是中國最貧窮的地方之一。這張肖像照片是七歲的袁林逸（音），他每天要步行近二十公里去上學。當我得知他的情況時，我決定放棄傳統的新聞攝影方法，讓這張照片去突出他的精神和決心。他幫我在村子裏找到了一個可以當作背景的東西（一張牀單）。這個拿着書本的男孩，他破舊的鞋子還濕着，因為他走過雨季泥濘的路。你能感覺到，只要他用心，他甚麼都能做到。**❞**

——— 劉香成

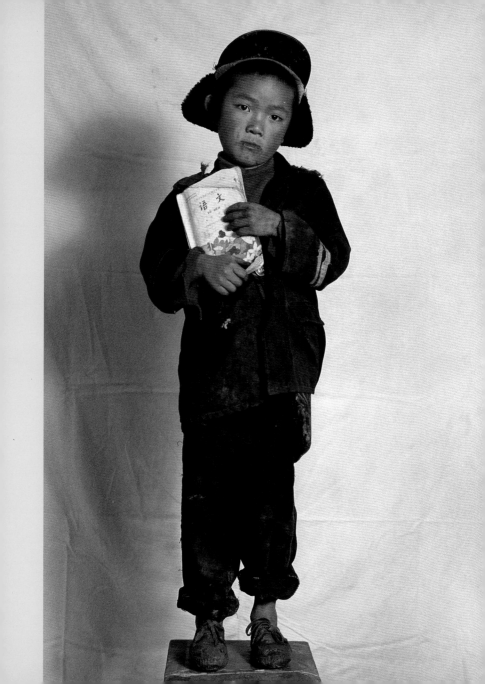

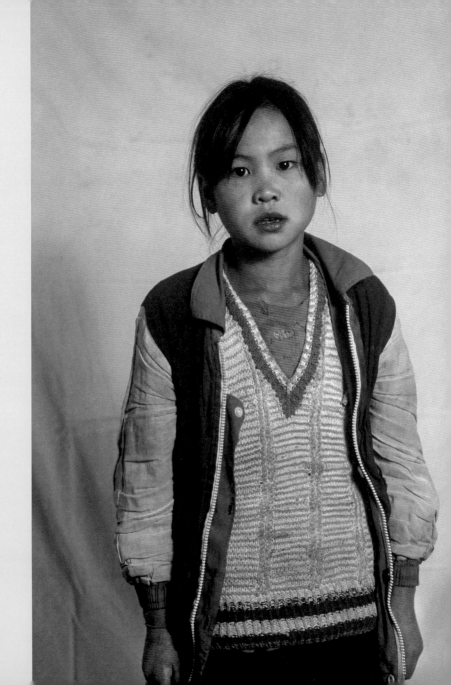

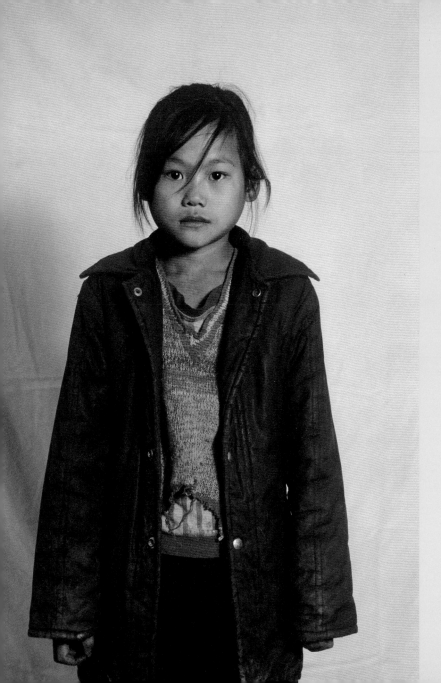

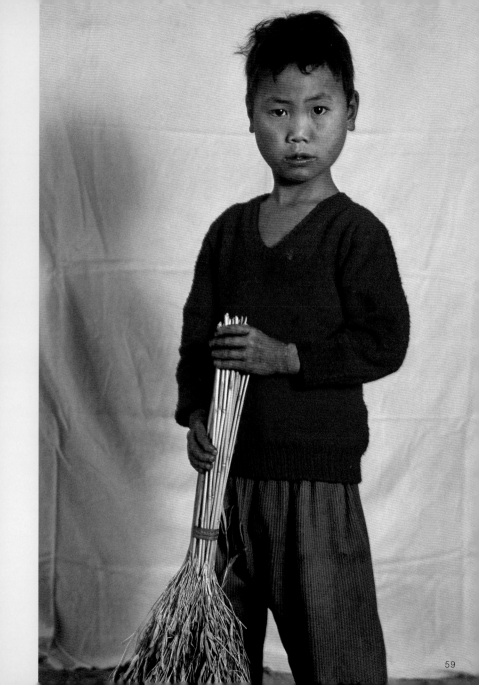

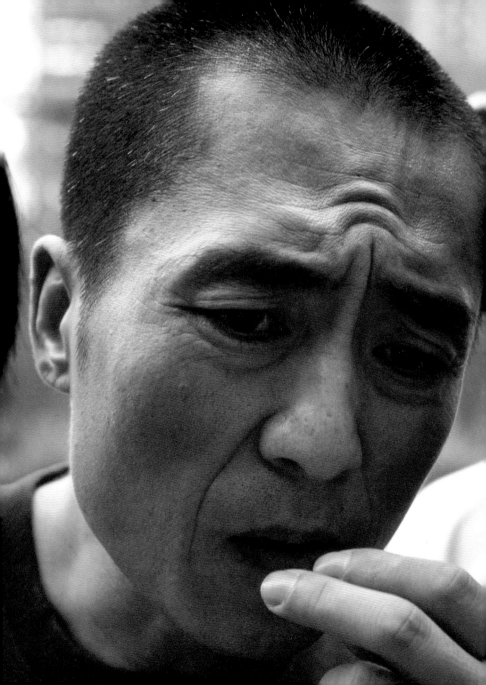

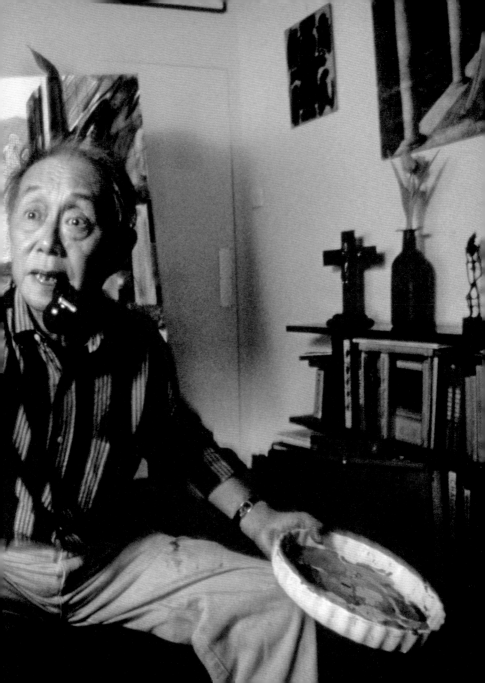

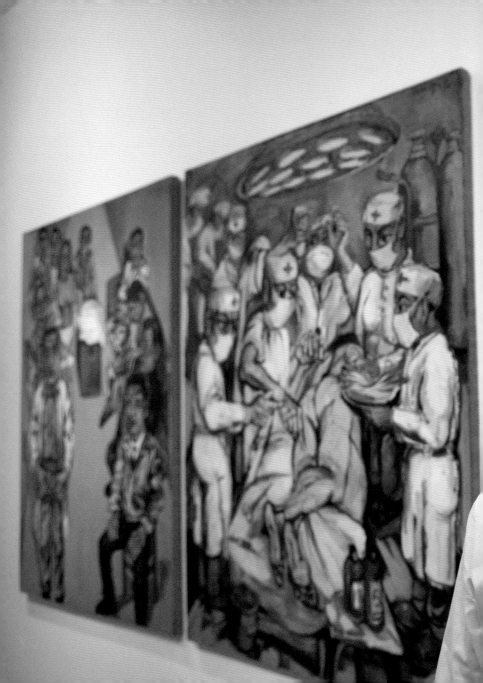

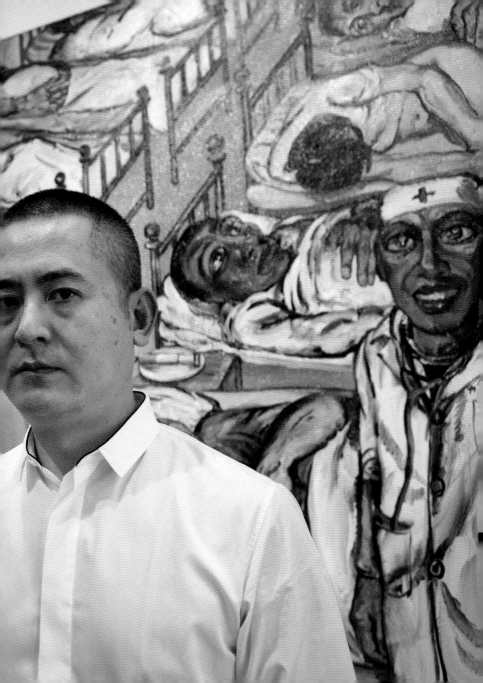

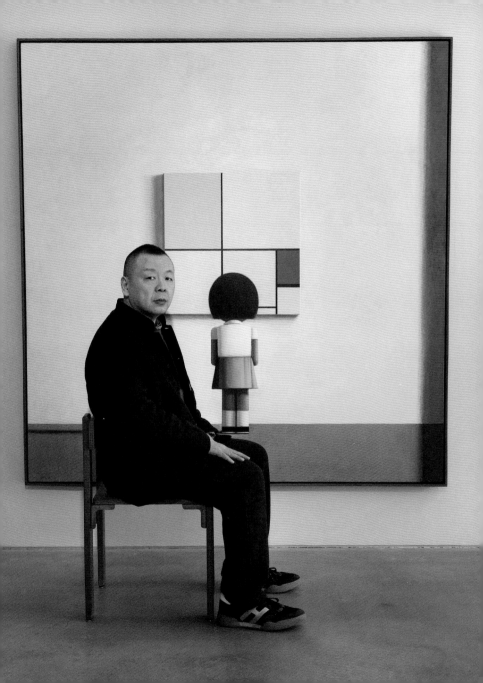

姿態

在劉香成的鏡頭裏，人們的姿態自然放鬆，微妙的身體語言背後往往能帶出豐富的情緒。姿態往往意味着人們對周圍事件與環境的自然反應，而劉香成從不追尋刻板印象，並捨棄顯而易見的套路，從而發揮他認為一個優秀的攝影記者應該具備的對其拍攝對象的好奇心。姿態與面孔一樣，以相同的方式折射着情感。對於他而言，姿態是解鎖境況、陌生人、場景與歷史時刻精神處境的密碼，也是他用來記錄不同地方與時代各類社會羣體的心境的工具。

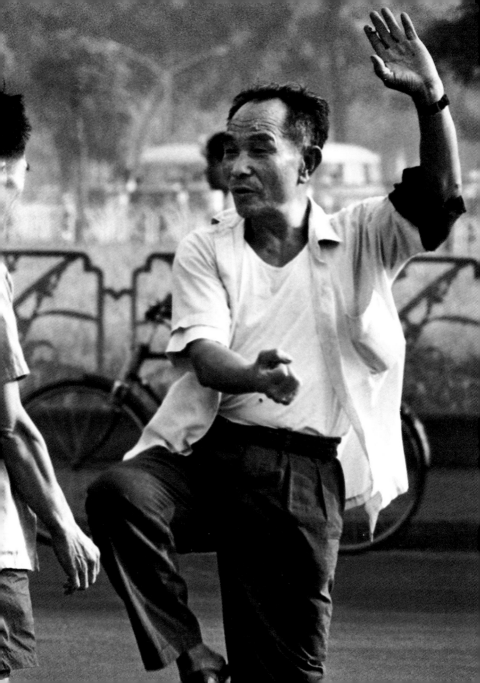

❝ 我經常觀察人們之間的互動，閱讀他們的肢體語言。1976 年秋天，我在廣州看到當地人經歷了一種變化，而這種變化鼓勵他們在日常生活中變得放鬆，讓我能感受到關於中國的故事正在進入一個戲劇性的新篇章。**❞**

—— 劉香成

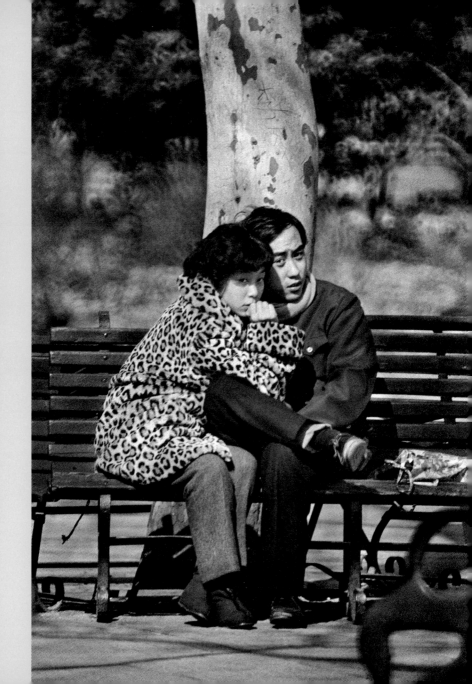

❝ 我當時在大連有一項工作 —— 拍攝第一批在中國教授 MBA 課程的美國學者。當美國教授們在上太極拳課時，我在校園裏散步。我遇到了個穿着旱冰鞋的學生，他繞着照片中他身後的大雕像轉了一圈又一圈。在我捕捉到這一幀之前，我也拍了他一些照片，他當時還會不少花式滑法。我感到，這個年輕人正在一個新的方向上航行，中國正走向一個經濟改革的新時代。**❞**

—— 劉香成

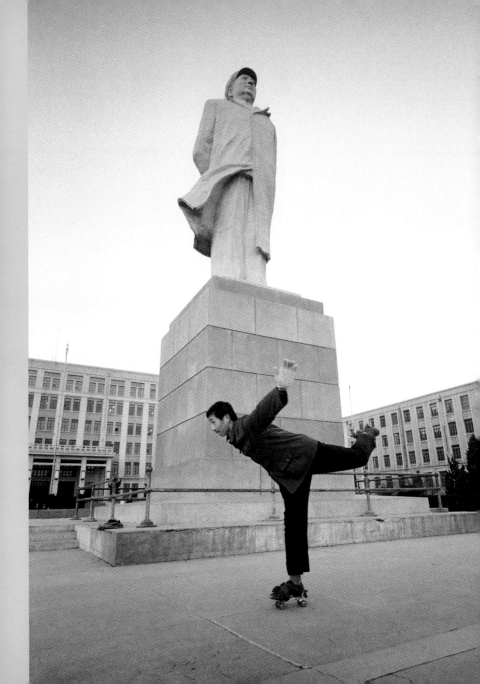

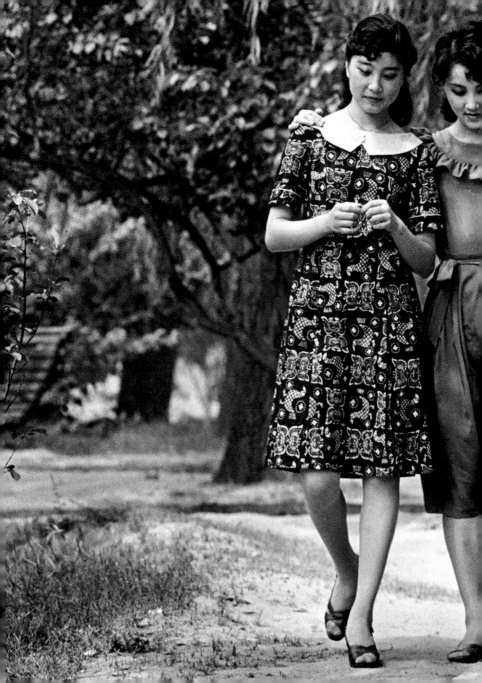

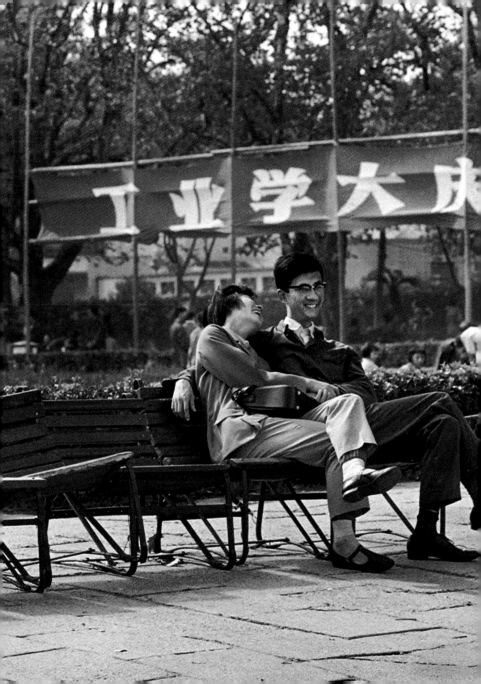

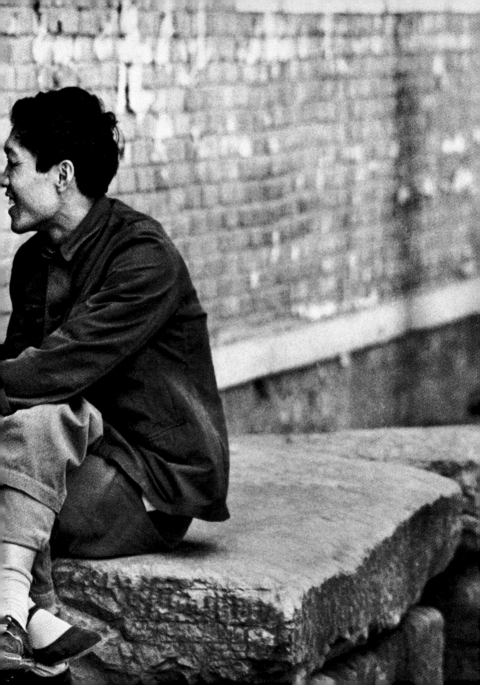

❝ 我最初被這對情侶對視的樣子打動了。我注意到他們的腳交叉在一起，男人溫柔地握住女孩放在膝蓋上的手。這個形象大聲地講述着這個時代，他們的示愛方式與歐洲人的公開親吻和擁抱截然不同。對我來說，這張照片揭示了東方人如何用非常微妙、特別的肢體語言來表達他們的情感。**❞**

—— 劉香成

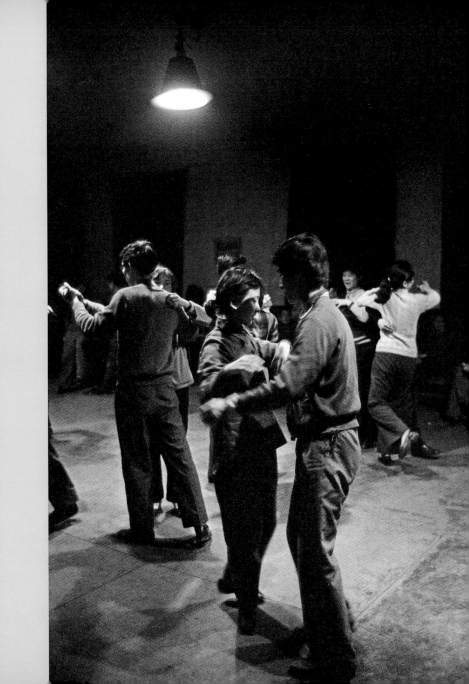

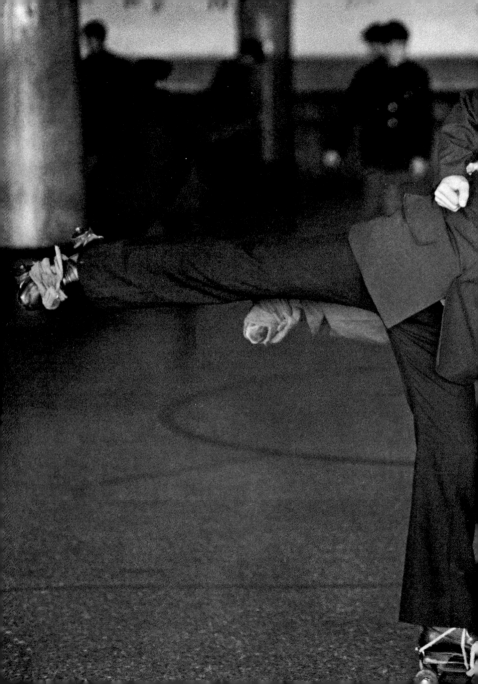

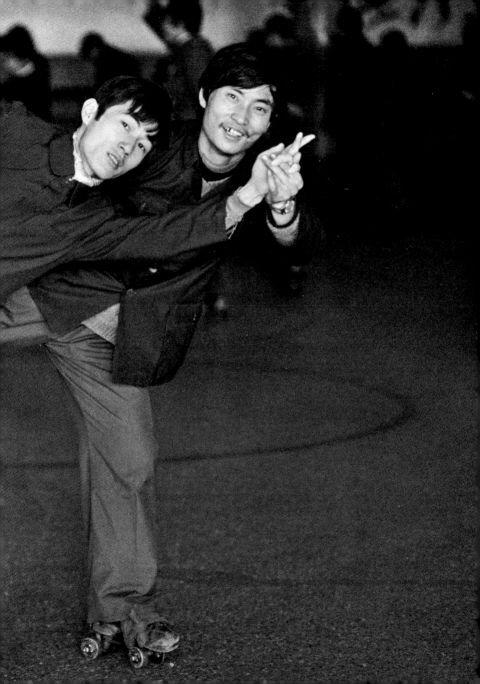

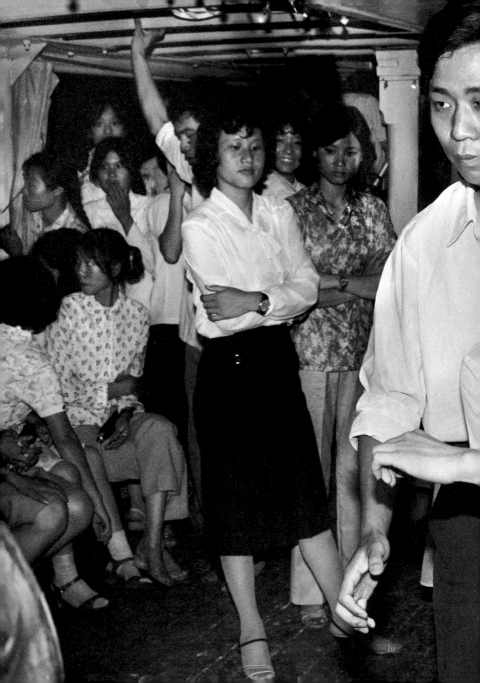

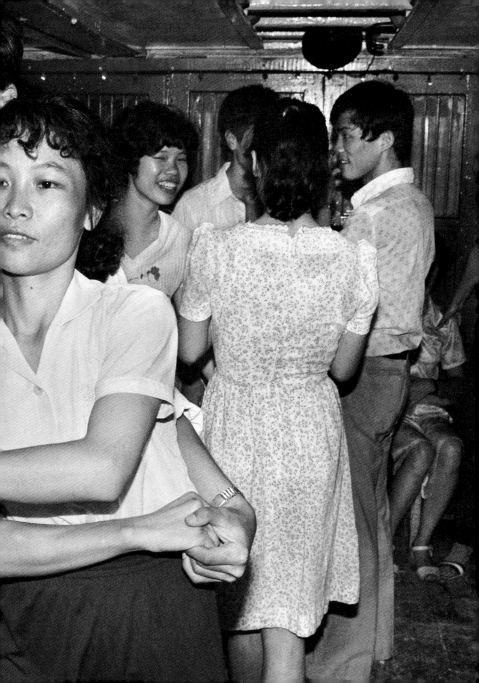

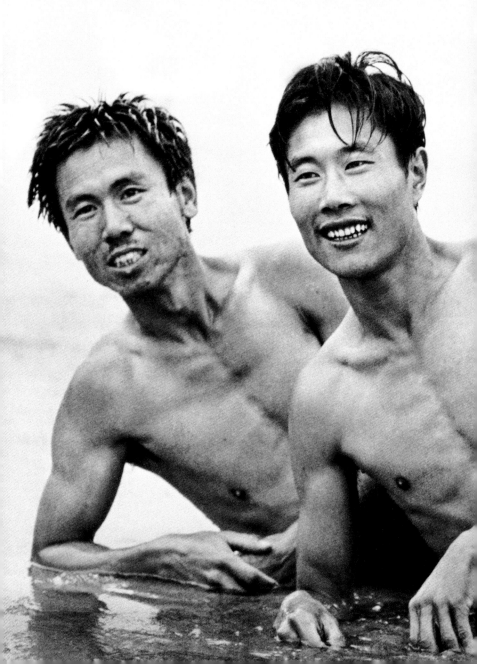

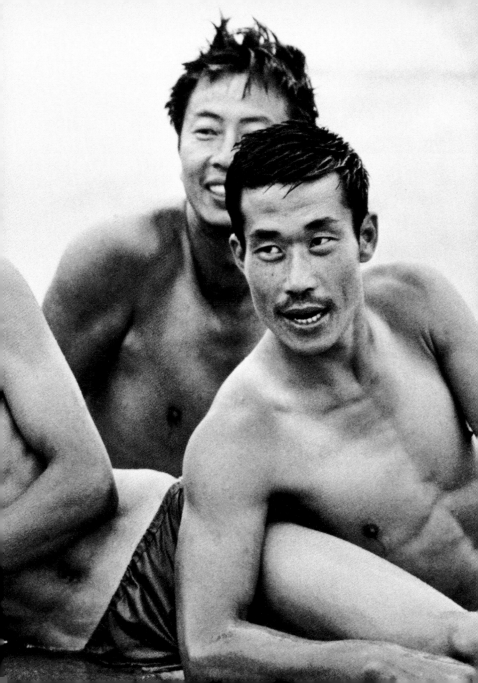

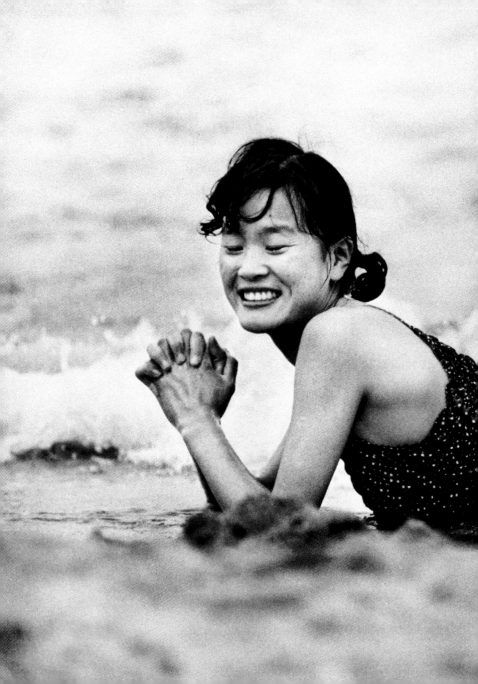

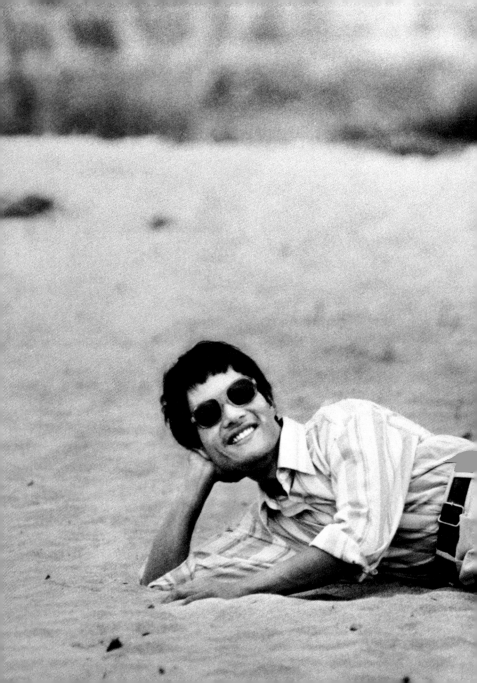

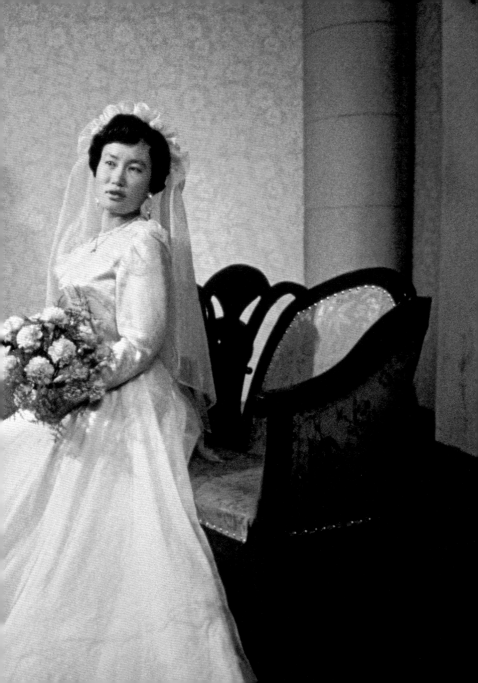

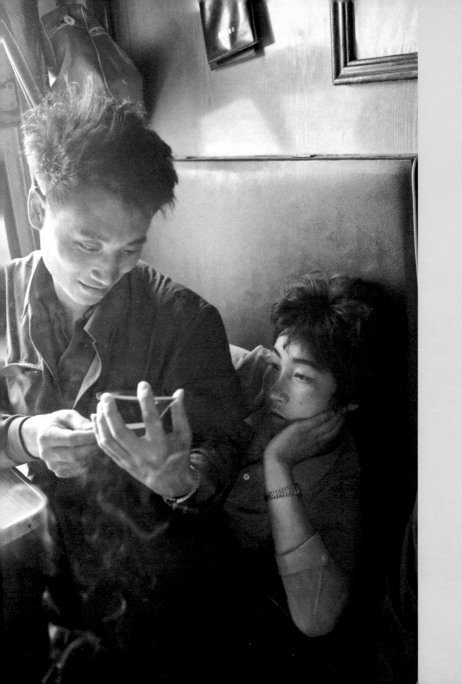

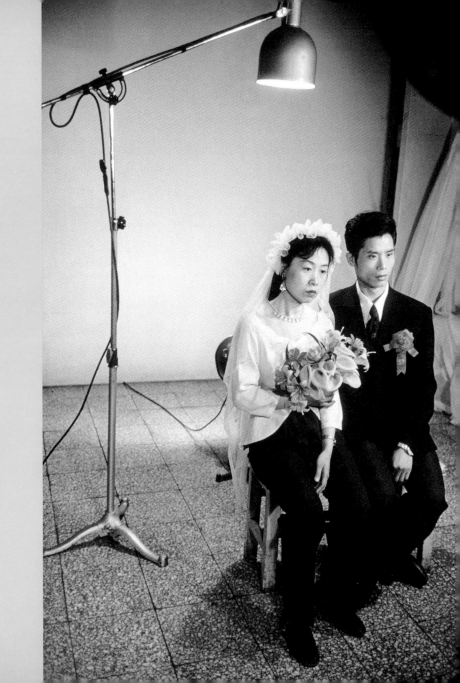

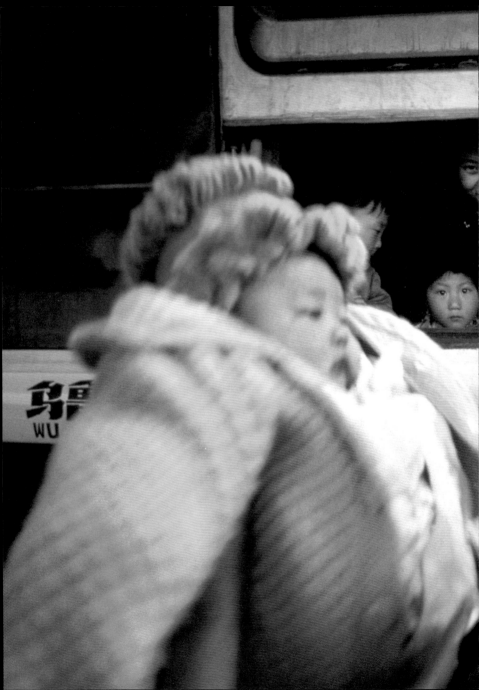

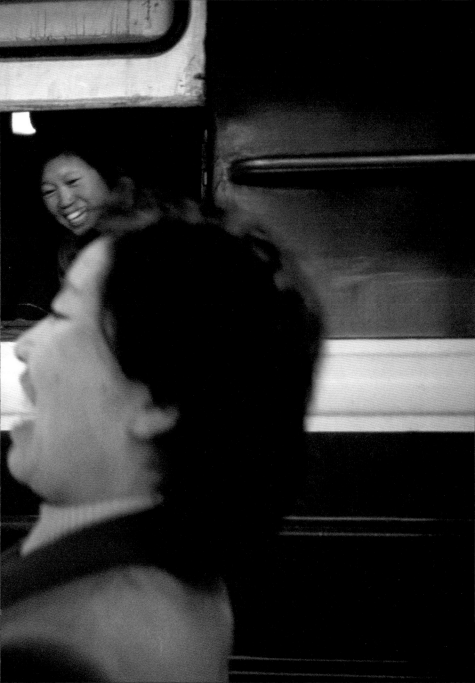

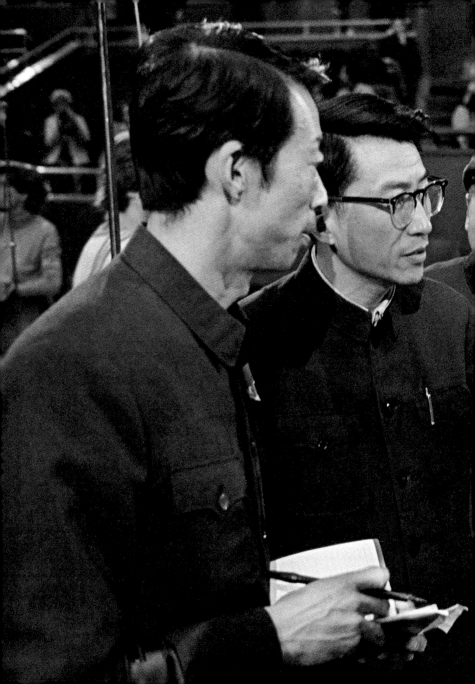

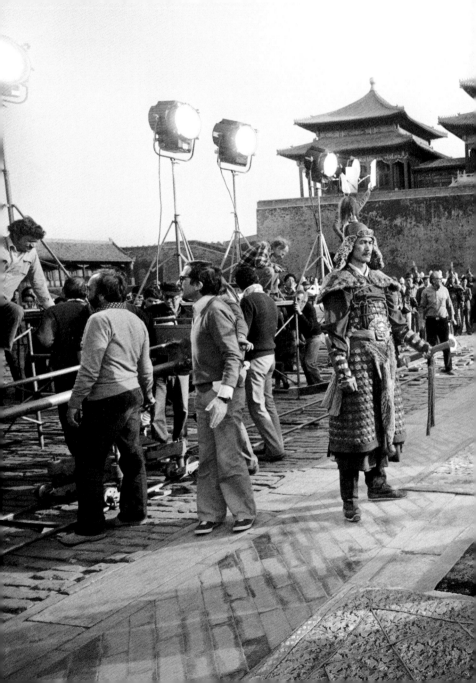

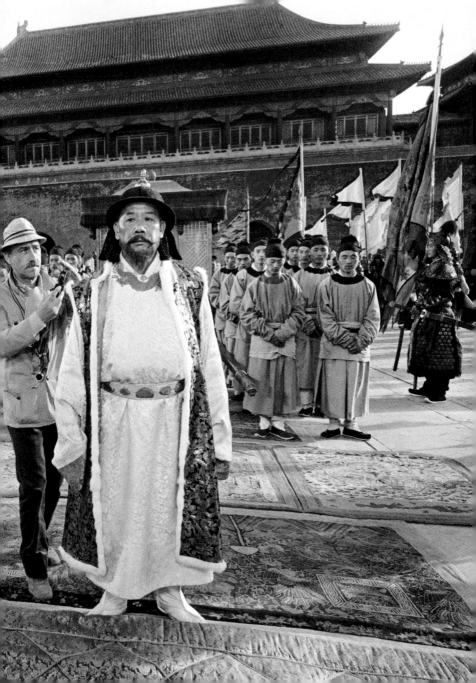

推销

（两幕私下的谈话及一首安魂曲

编　剧：（美）阿瑟·米勒　　　　　　演员：英若诚、颀威、朱琳、
译　者：英若诚　　　　　　　　　　　　李士龙、米铁增、刘亚军、
导　演：（美）郭维彬　　　　　　　　　朱旭、仲跻芙、严燕生、
付导演：韩西宇　赵宝潭　　　　　　　　刘骏、覃赞耿、郭莘华、
设　计：方堃林　李玉华　　　　　　　　徐月翠、张万昆、郑天玮
作　曲：（美）阿历克斯·瑶斯

北京人民艺术剧院演出

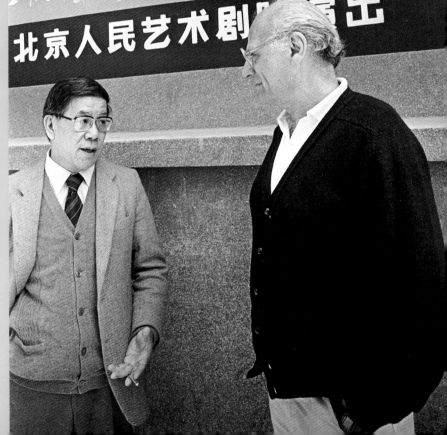

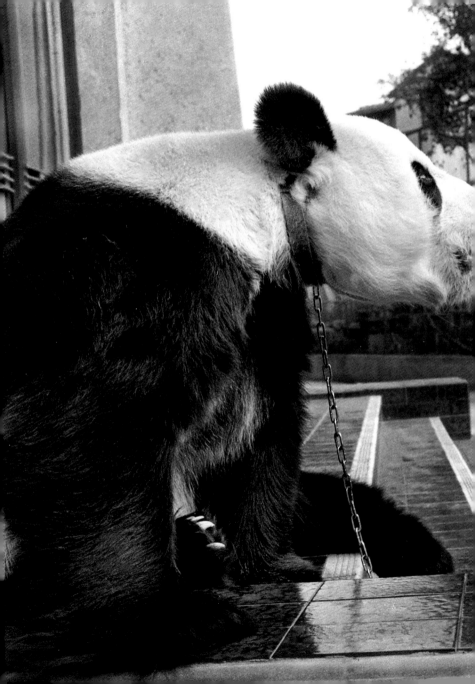

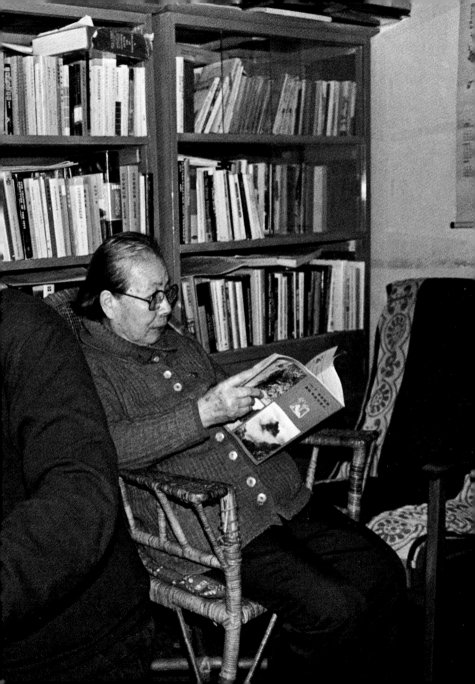

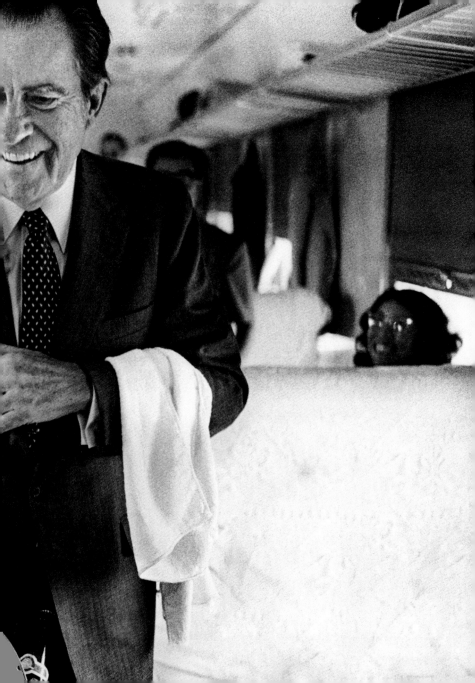

❝ 我當時和中國外交官、美國官員、傳媒人士以及美國前總統理查德‧尼克遜（Richard Nixon）一起乘坐從杭州開往上海的專列。畫面左邊是李肇星先生（李先生後來成為中國駐美大使，再後來又出任外交部部長）。他首先提醒我注意尼克遜的動作。我很驚訝地看到尼克遜為美國記者提着一籃子青島啤酒，『水門事件』後，他與美國記者的關係一直很緊張。看到尼克遜公開展示他的人格魅力，這是一個不尋常的時刻。**❞**

—— 劉香成

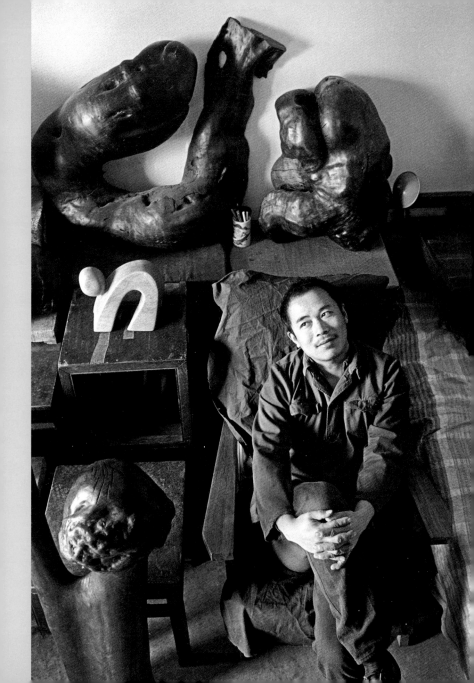

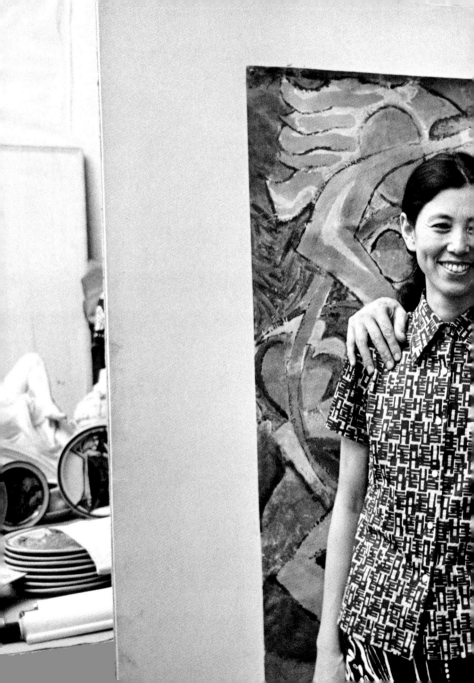

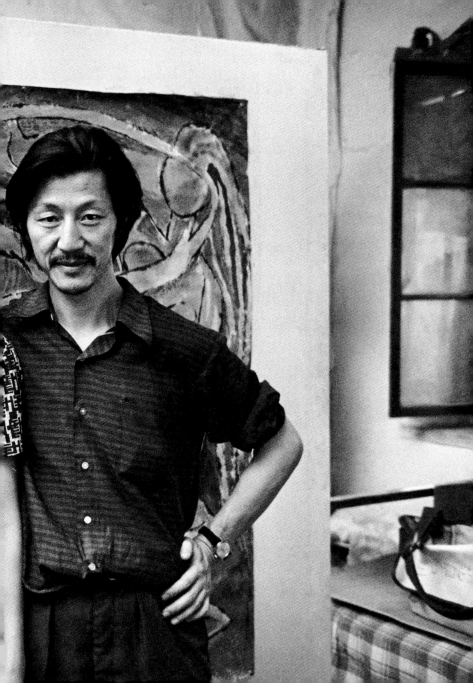

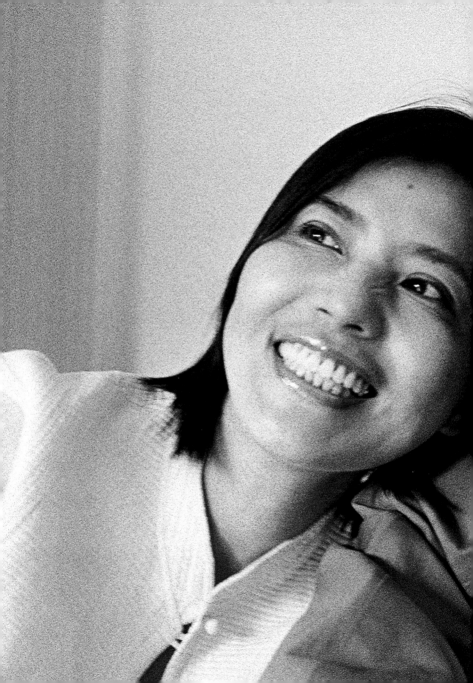

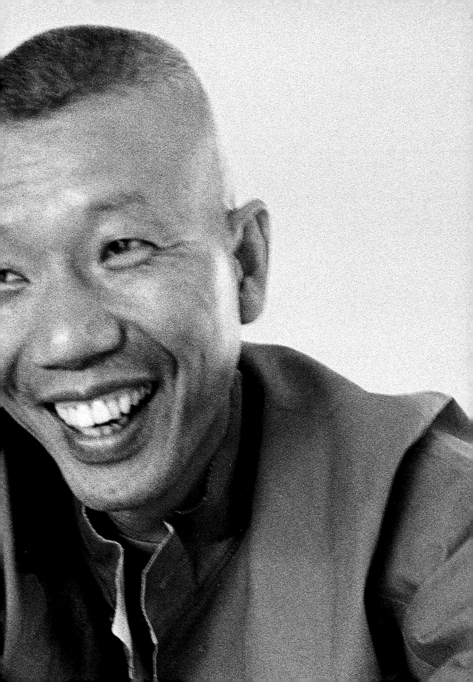

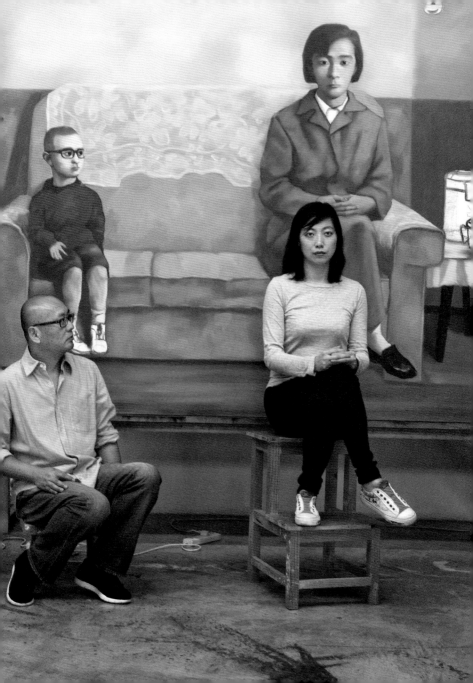

❝ 這張照片是當時我有感而發拍攝的。在中國
著名藝術家曾梵志先生個展的 VVIP 預覽會上，
擁有眾多奢侈品牌的億萬富翁弗朗索瓦·皮諾
（Francois Pinault）剛剛成為展覽中最大一幅畫作
的主人。他沉思的姿勢與他的合夥人李昕女士的
姿勢相匹配，那一刻我看到了一種幽默感。**❞**

—— 劉香成

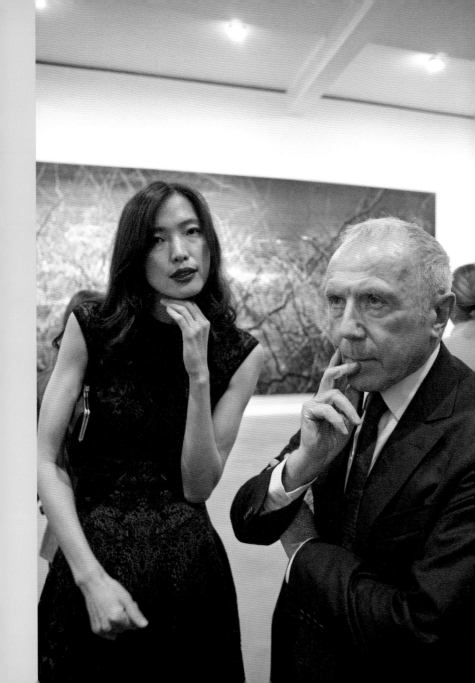

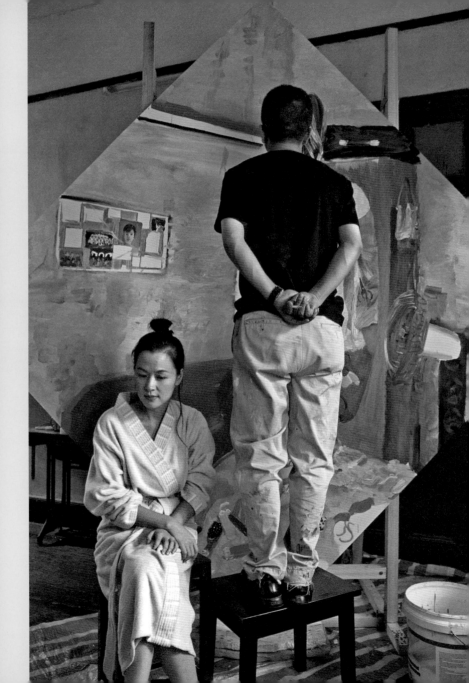

❝ 當模特擺完姿勢後休息時，劉小東會花點時間檢查自己的繪畫。正是這樣的時刻，讓我們真正了解藝術家是如何工作的。同樣有一次，我有機會和蔡國強一起旅行，他帶我去了他在泉州的家。當我們到達之後，他突然找了個時間去祭拜他的祖先。在他跪拜的時候，我注意到他的祖母看向另一邊。後來蔡國強對我說：『你成功地拍到了我兩個祖母在一起的照片，而她們一輩子從來沒有說過一句話。』**❞**

—— 劉香成

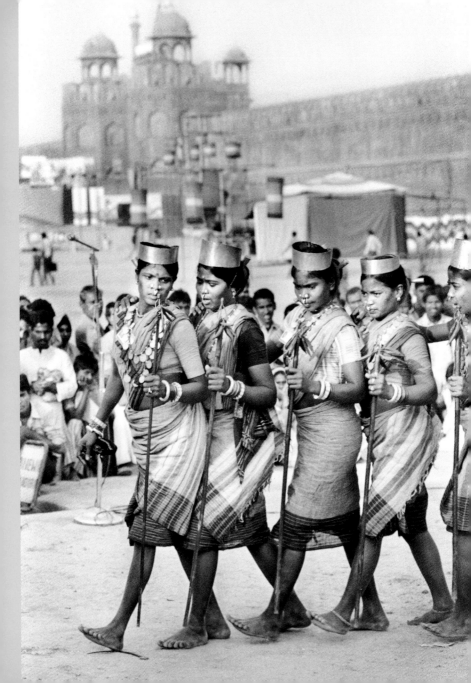

時機

新聞攝影的全部祕訣在時機，它是對重要歷史時刻的見證，也是對社會生活和個人的典型時刻的捕捉。好的攝影師必須在對的時間點按下快門，以捕捉事件發展的關鍵點。對於劉香成而言，時機並非是運氣，而是在舉起相機之前進行準備和研究的結果。在他的職業生涯中，每到一處，他都會進行大量的調查、閱讀和研究，了解如何預判準確時機的到來，以及相關的人物與行為的本質。劉香成傑出的職業生涯經歷了諸多重要歷史瞬間，沒有一個是偶然的。

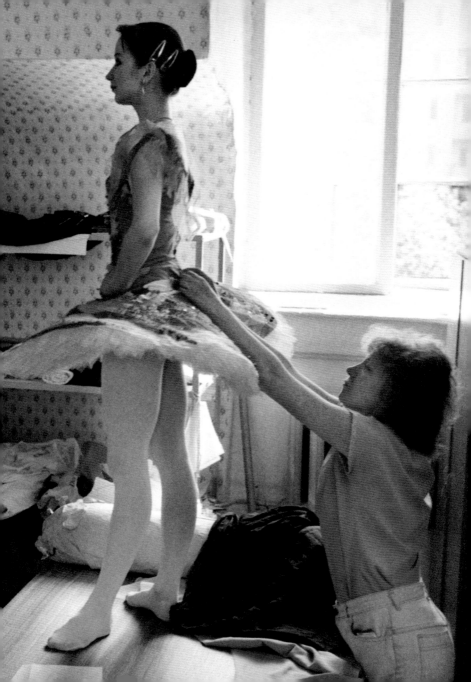

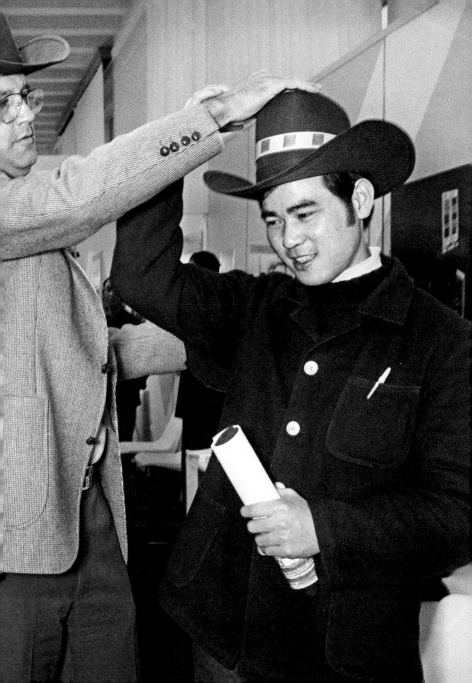

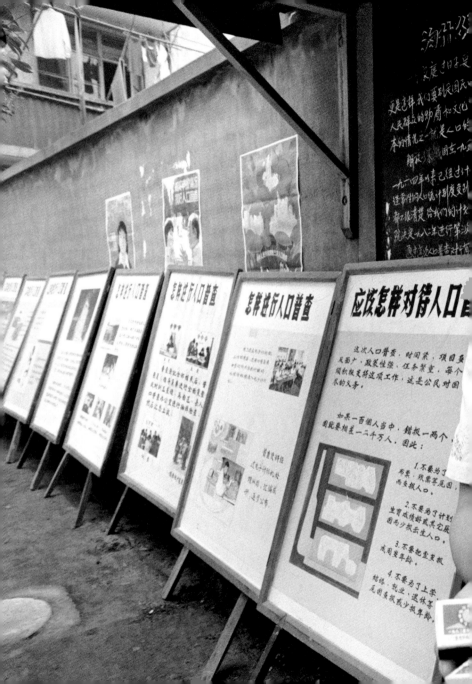

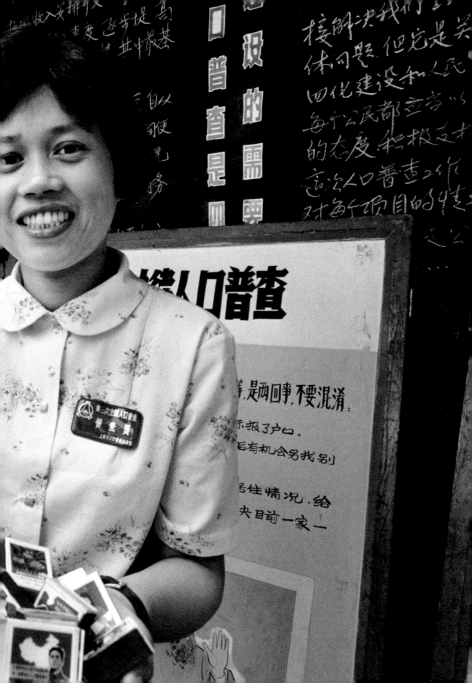

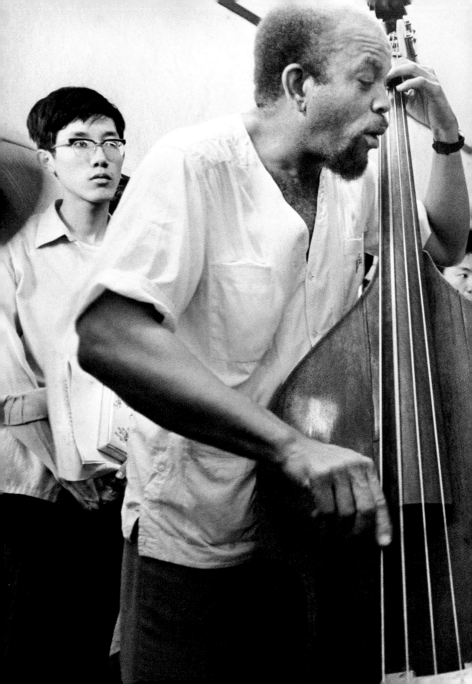

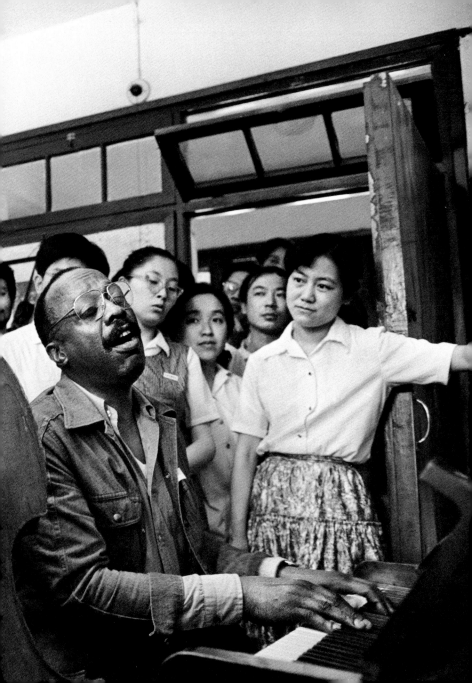

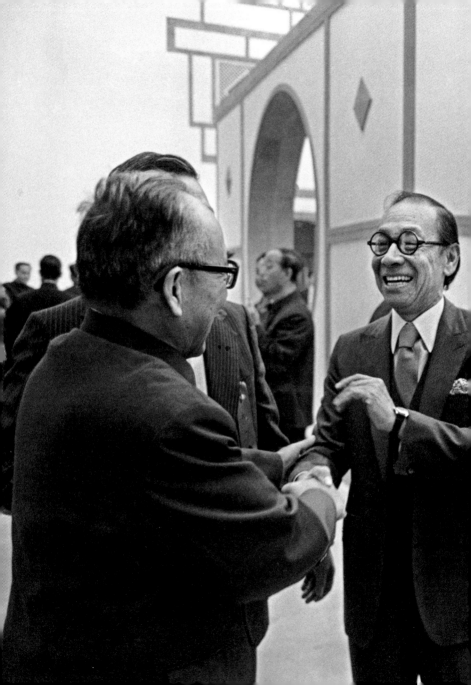

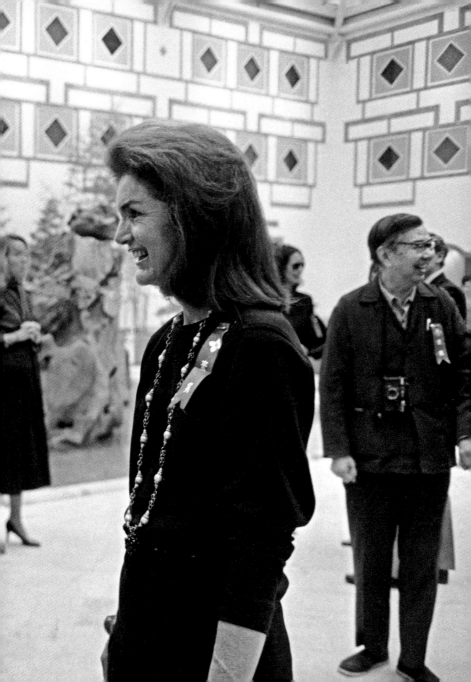

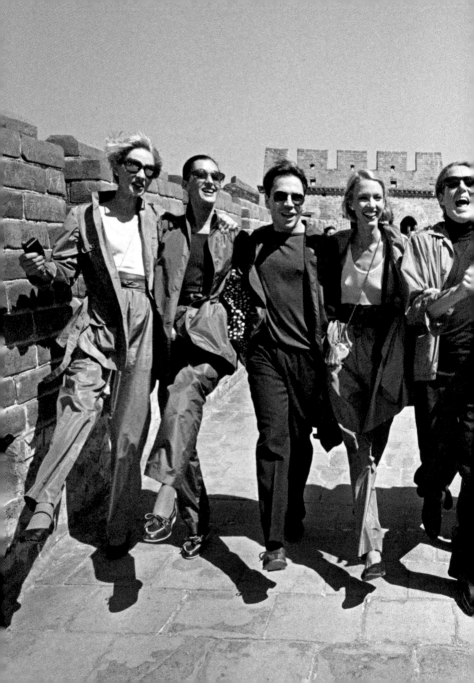

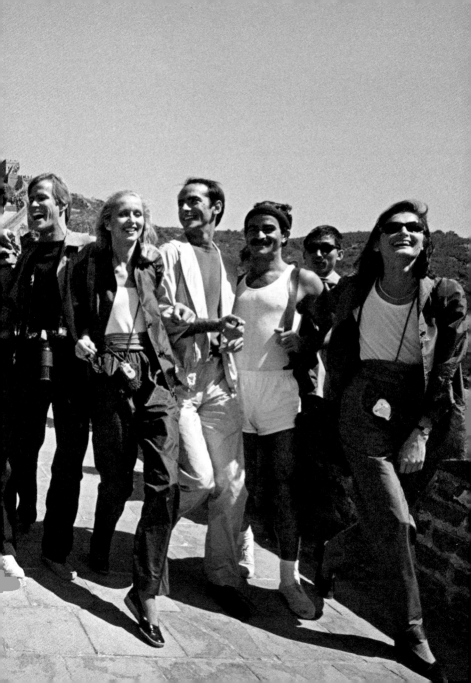

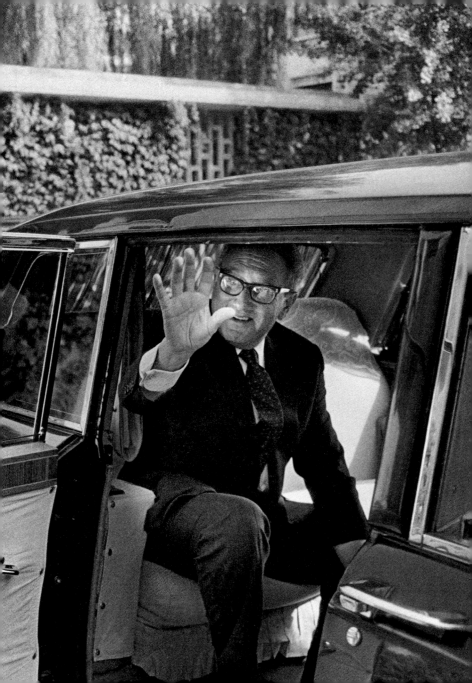

❝ 1971 年，基辛格訪華，此行對於促成中美會談有着重要作用，並促成了 1972 年中美《上海公報》的簽署與發表。這為中美關係正常化鋪平了道路。1979 年，中美兩國建立外交關係。1982 年，這一重要時刻再次被慶祝。❞

——— 劉香成

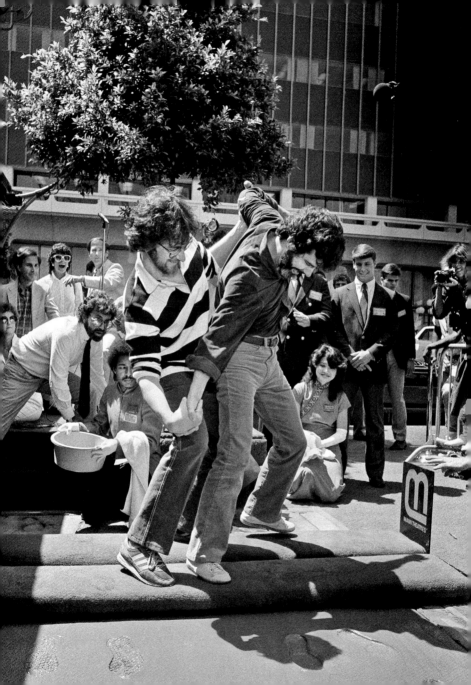

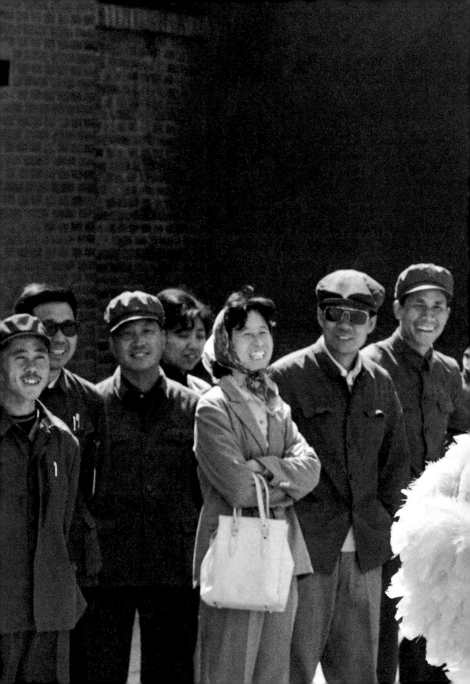

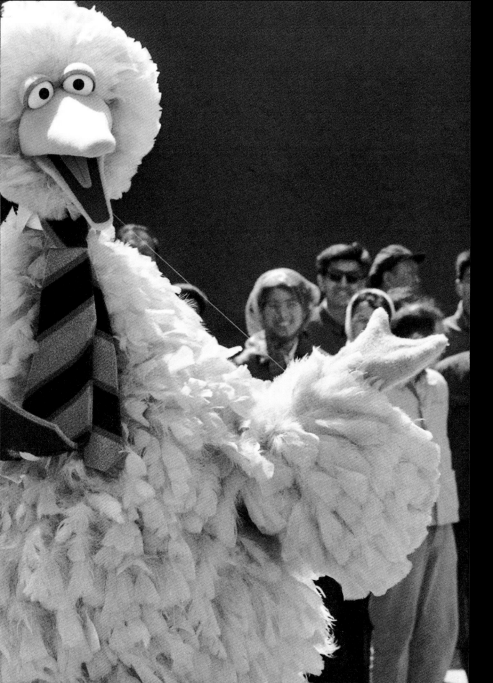

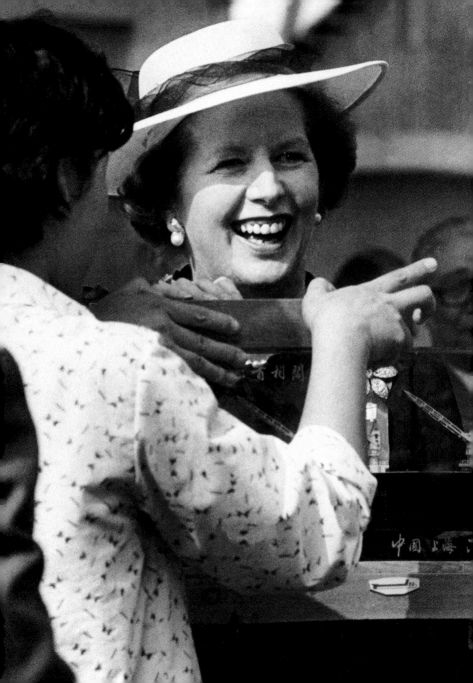

贈 一九八二年九月十五日

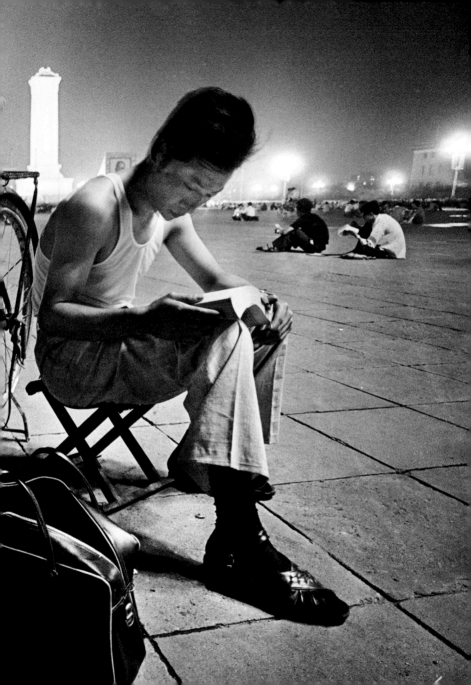

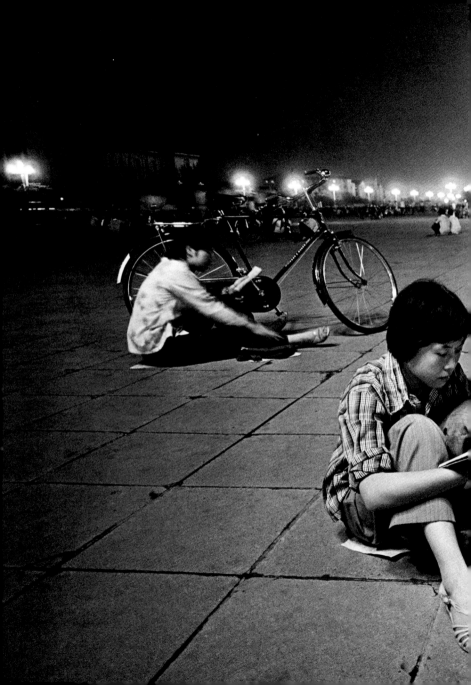

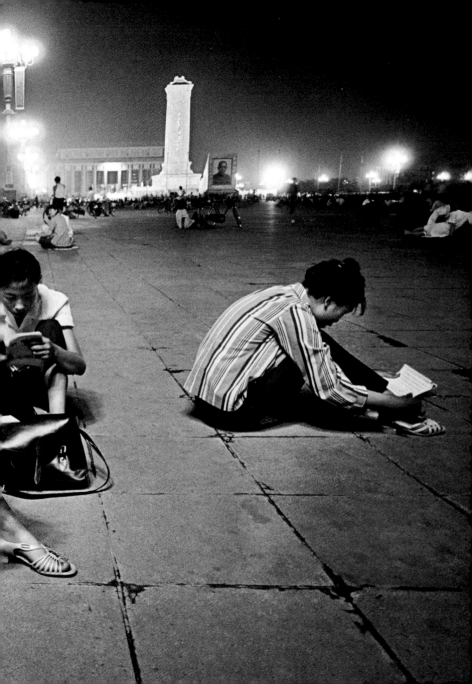

66 傍晚散步時，我偶然看到學生們在天安門廣場的路燈下學習。由於『文化大革命』的衝擊，高考制度曾一度中斷，1978 年正式恢復高考，意義重大，這是承擔了巨大重要性的歷史時刻。這一幕我捕捉到了，我所看到的是為高考而努力學習的精神，這是一種經過時間考驗的現象，並且這種努力的精神一直延續到現在。為了在這個光線很差的公共廣場上獲得景深，需要長時間曝光。這張照片是我在我信賴的徠卡 3 上使用 B 快門進行最長時間曝光的結果。黑暗中，我躺在天安門廣場的石屎石板上，屏住呼吸，手動數到 23 秒。令人驚訝的是，女孩們沒有注意到我，也沒有動。99

—— 劉香成

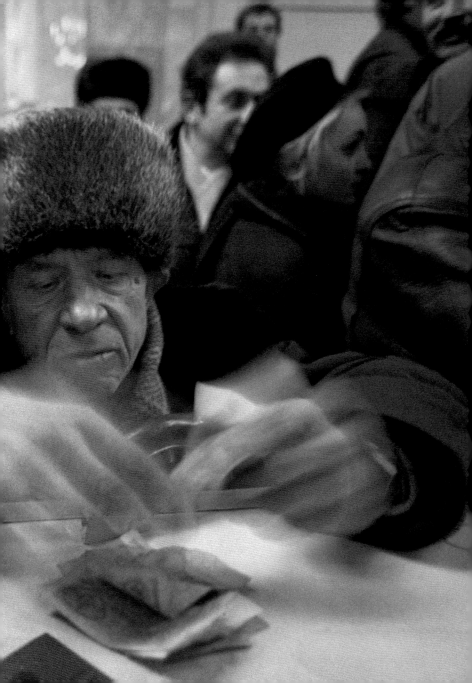

❝ 為了捕捉這里程碑式的瞬間，我決定使用 1/30 秒的慢速快門。我希望這張照片能顯示出他演講稿的模糊性，因為它落在了桌面上。這是一個經過計算的技術風險，因為慢快門速度可能會導致完全模糊的畫面。好在我的冒險得到了回報，那模糊的一頁起到了永遠凍結歷史一刻的作用。**❞**

—— 劉香成

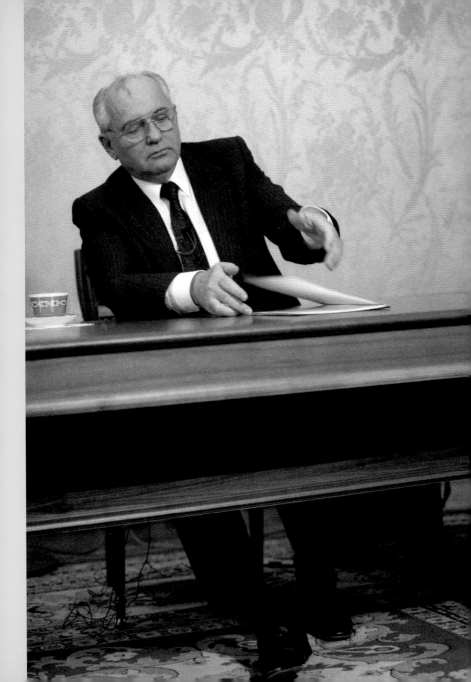

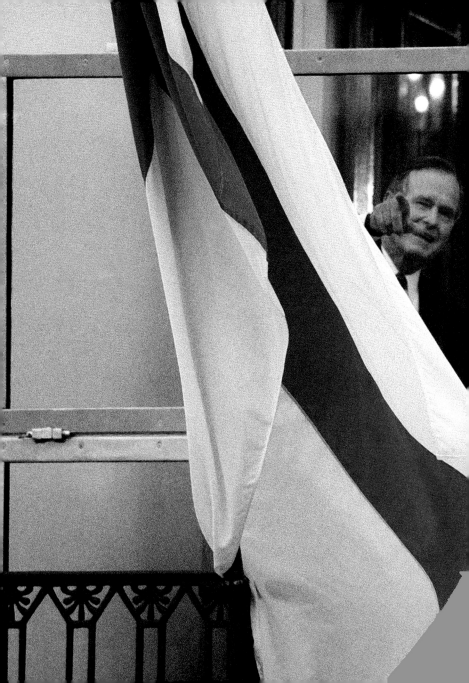

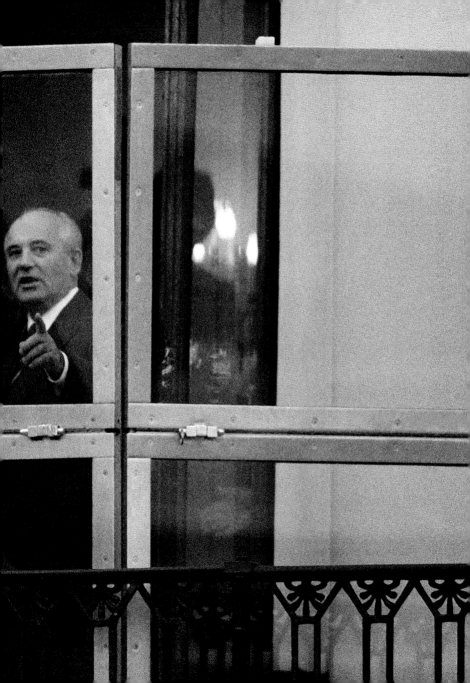

66 劉香成捕捉到了冷戰結束的時刻，喬治·布什總統和蘇聯總統米哈伊爾·戈爾巴喬夫一起愉快地看着窗外，指向不遠處的某個東西，這是一幅對冷戰後世界的樂觀圖景。**99**

——芮捷銳，前澳洲駐華大使

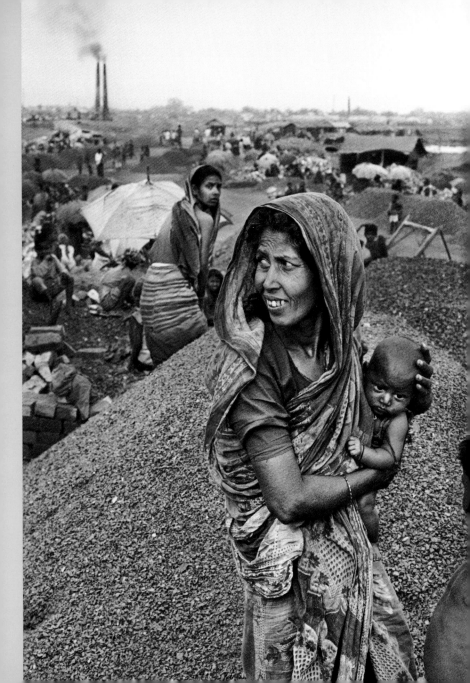

 有光先生被認為是現代漢語拼音系統的發明者。有機會給他拍照，我決定採用我的導師瓊恩·米利（Gjon Mili）在《生活》雜誌上使用過的技巧。米利創作了畢加索『用光繪畫』的照片，這張照片記錄了畢加索在稀薄的空氣中畫一頭公牛。我用同樣的技巧捕捉到了周先生在半空中寫『中國』的畫面，顯示出他為發明拼音所激發的創造力。

—— 劉香成

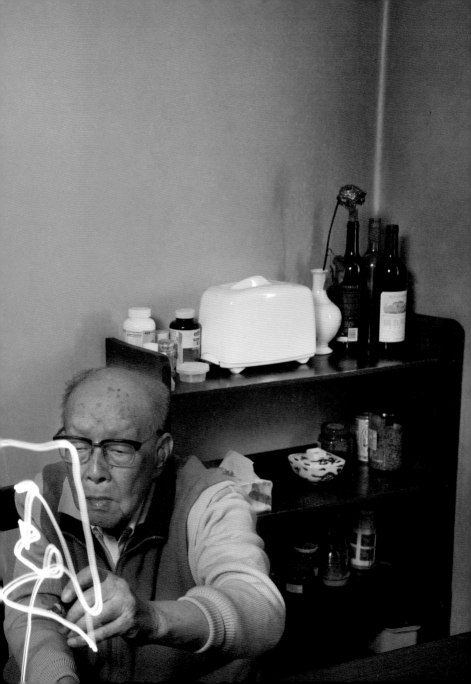

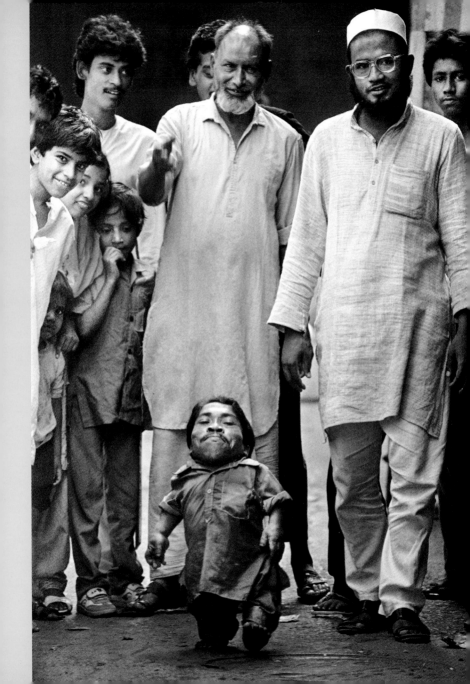

刺點

在自傳媒和互聯網崛起之前的時代，與今天相比，流通的照片數量很少。新聞攝影向來是一種高度競爭的職業。每天的新聞中，每個故事只能由少數幾張構思精巧、敍述巧妙的照片來呈現。因此，每張照片的方寸之間，攝影師必須提供最豐富的信息與細節。一個好的攝影師也必須是一個好的編輯。特殊的職業競爭，練就了劉香成的能力 —— 照片除了見證關鍵時刻之外，還必須提供足夠多的可識別與閱讀的細節。基於跨國文化經驗和職業敏感，不管是海報、廣告、產品宣傳，還是裝飾、陳設等，都可以在他鏡頭下的圖像形式中成為敍事的一部分。最後，每張照片都能脫離原先的新聞報道而獨立存在。

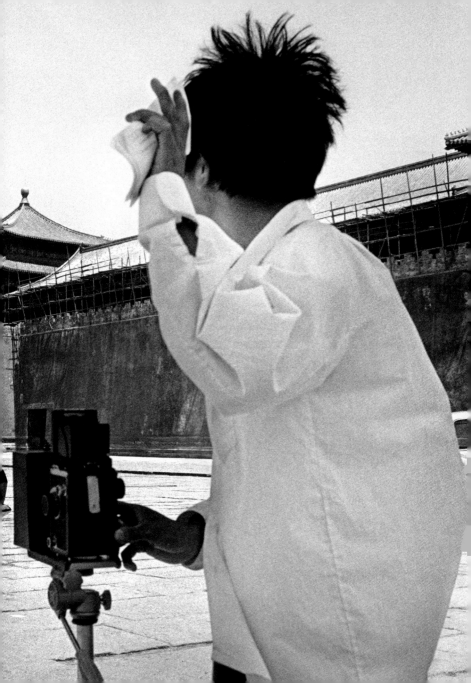

❝ 傅農玉（音）醫生指着一位做了『雙眼皮』整形
手術的客戶的眼睛。傅醫生在北京東單的診所是
第一家為私人客戶進行這種『眼部手術』的診所。
他每次只給客戶的一隻眼睛做手術，這樣他 / 她
就可以騎自行車安全回家了。**❞**

—— 劉香成

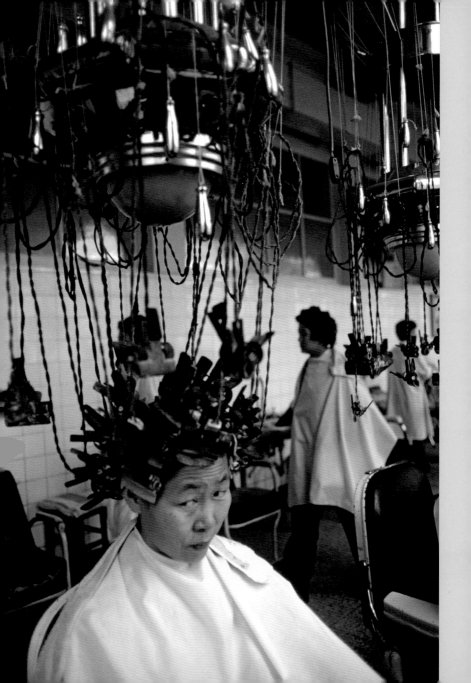

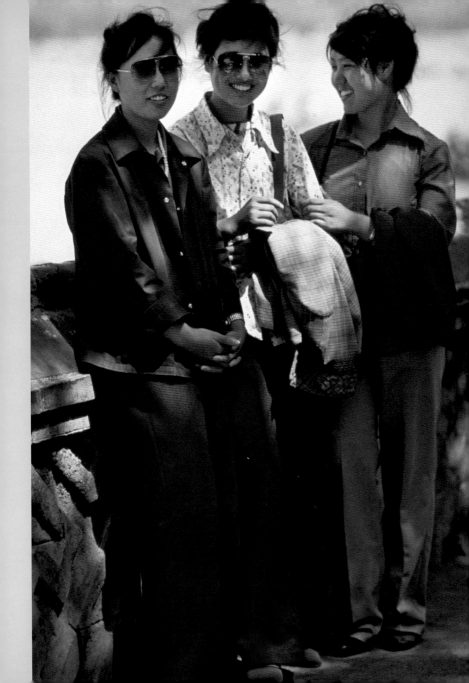

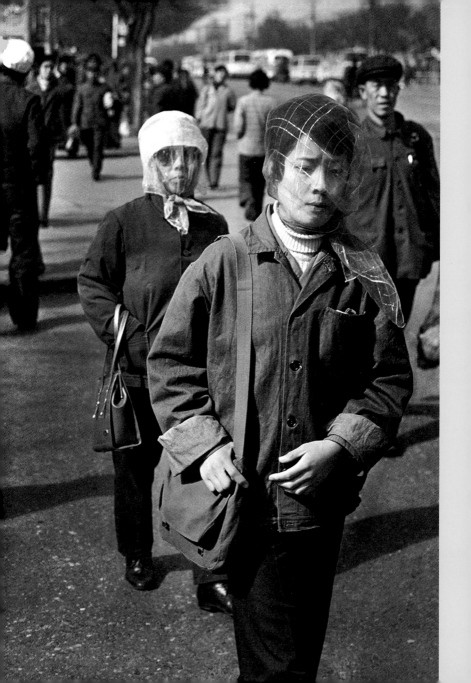

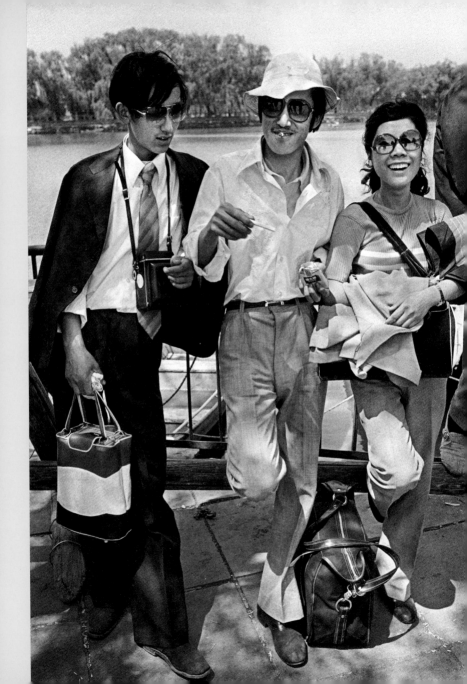

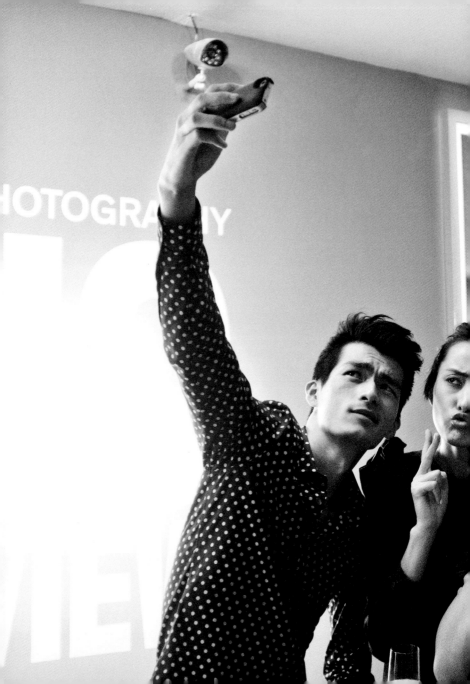

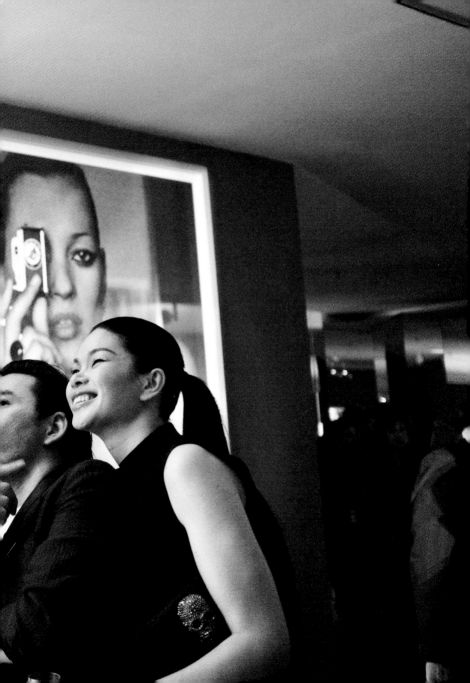

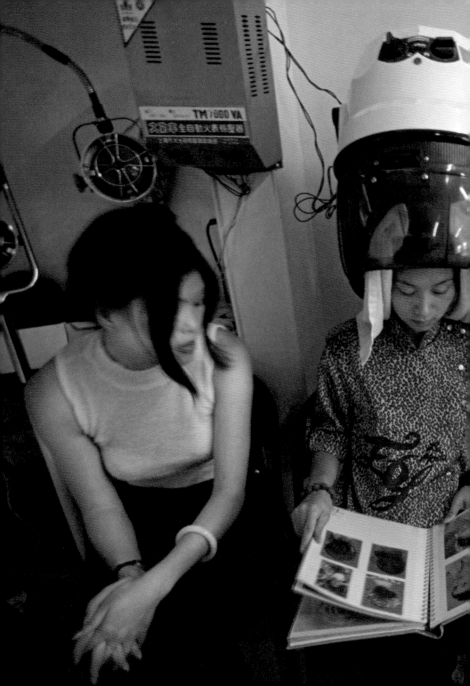

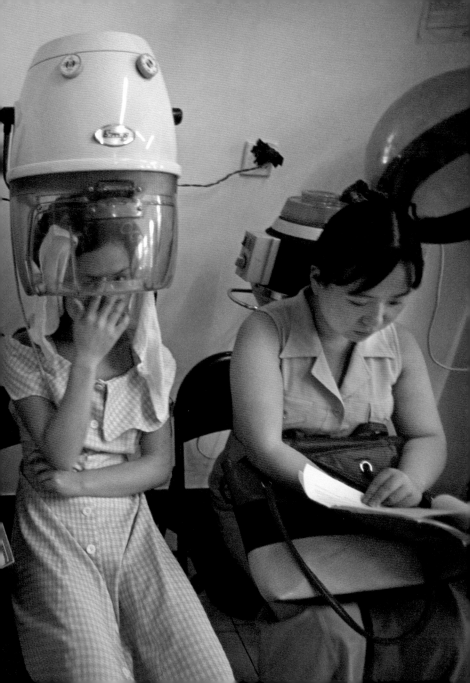

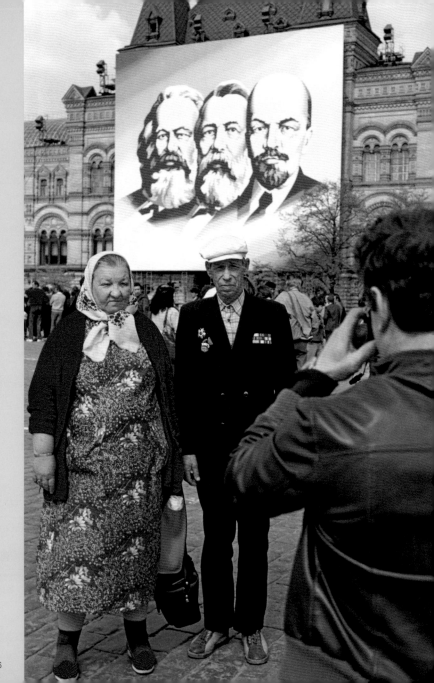

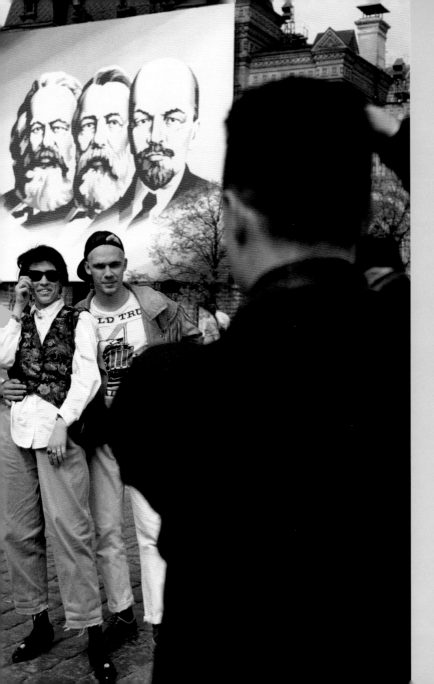

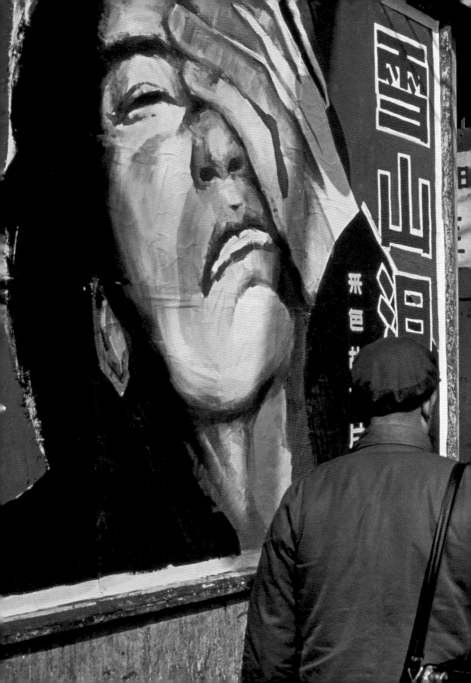

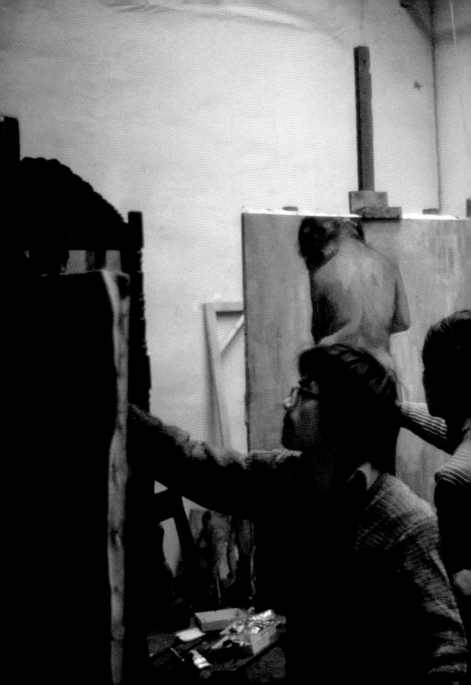

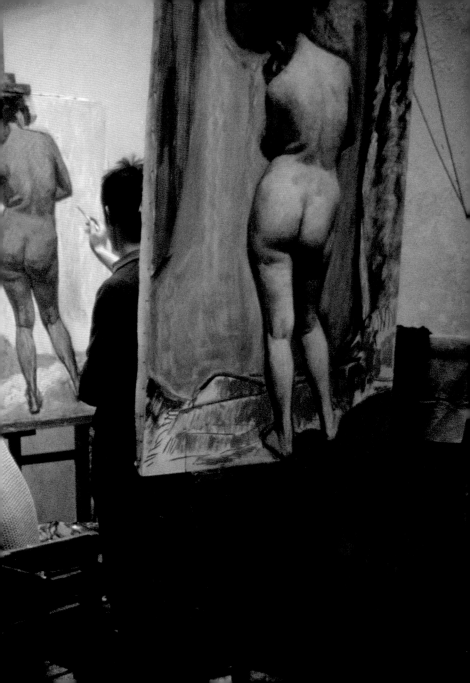

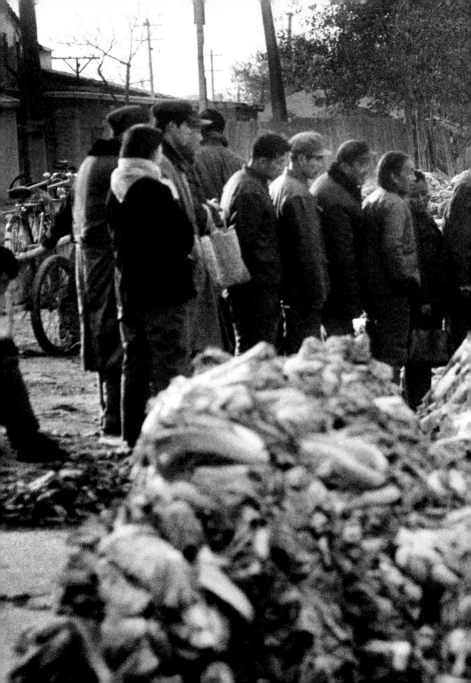

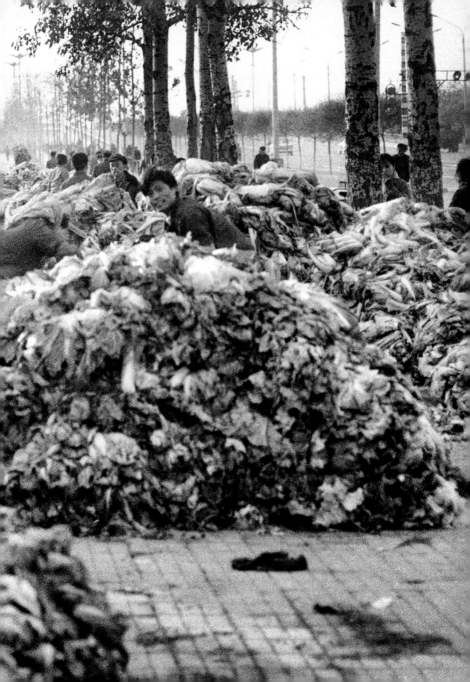

66 1978 年我第一次到北京時，新鮮的農產品非常稀缺。只有一種蔬菜是充足的：白菜。隨着冬天的臨近，當地居民會購買多達 500 甚至 1000 公斤的白菜，一家人會在漫長的冬天以各種方式食用這些白菜。**99**

—— 劉香成

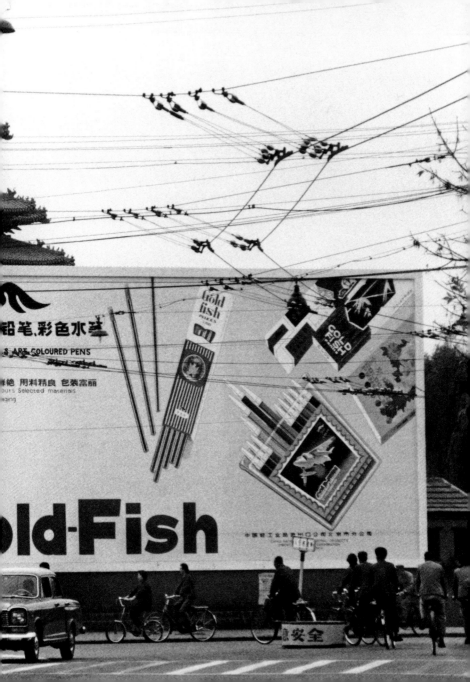

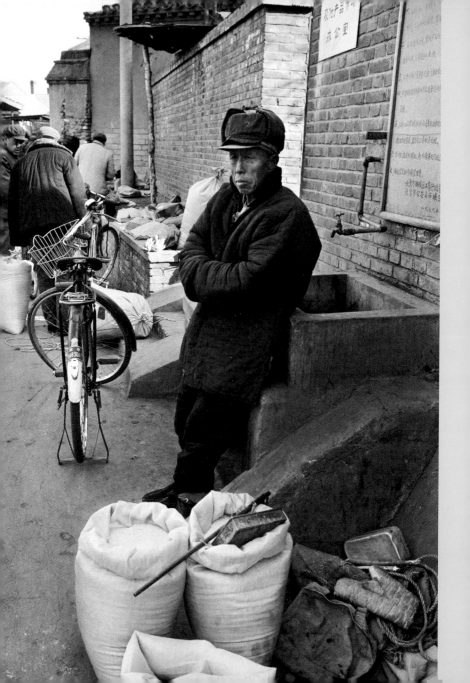

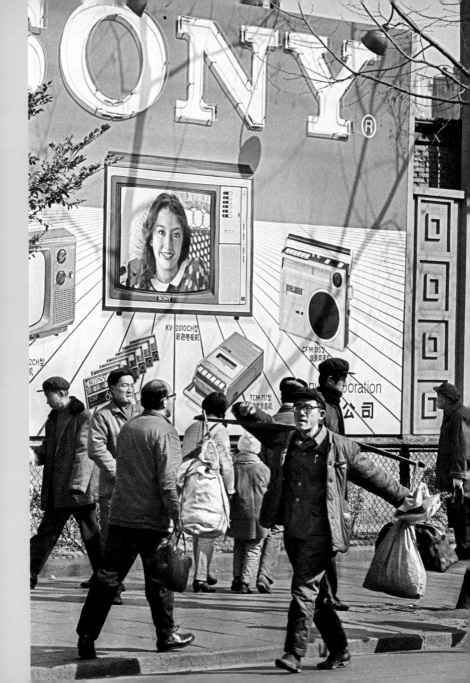

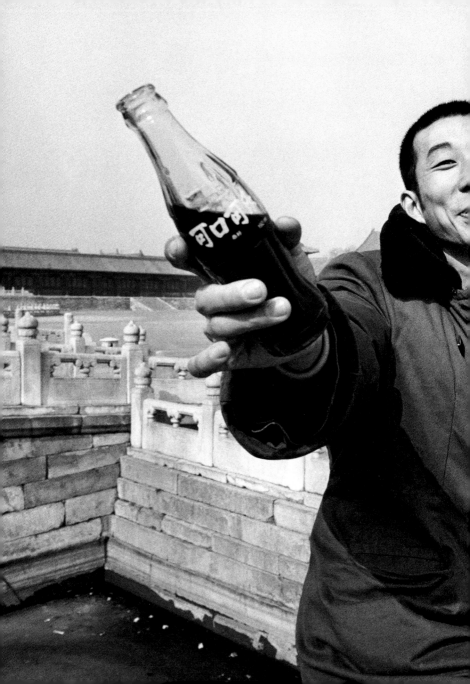

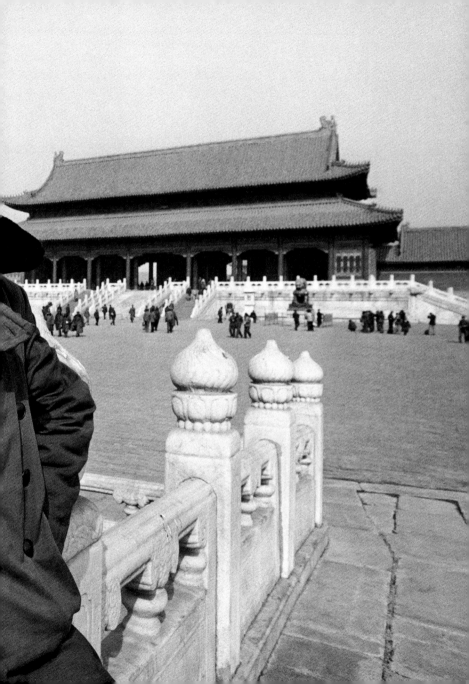

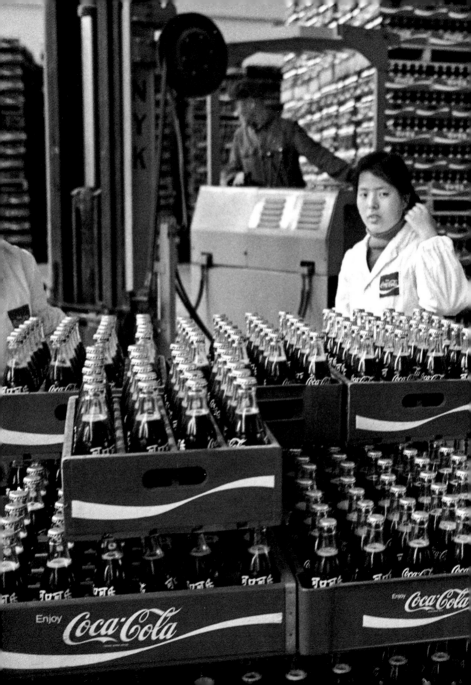

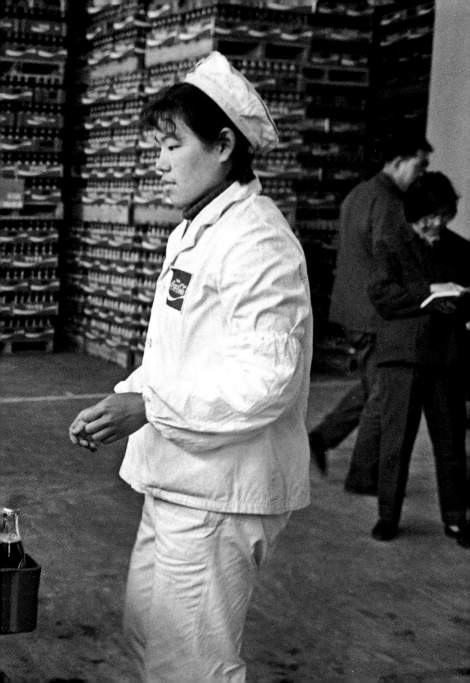

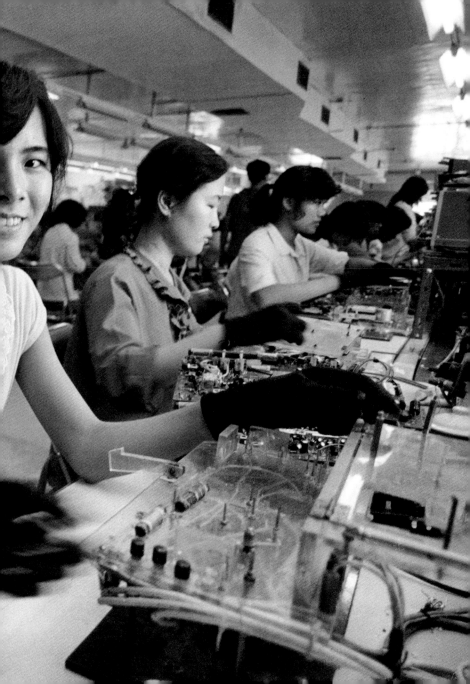

66 在改革開放初期，『上海』牌轎車是當時中國唯
一一款大批量生產的汽車。在此之前，中國只有
三種型號的汽車，其中兩種是上海轎車的版本，
仿照德國和蘇聯的汽車車型，還有一種則是在北
京備受青睞的『紅旗』牌豪華轎車。**99**

—— 劉香成

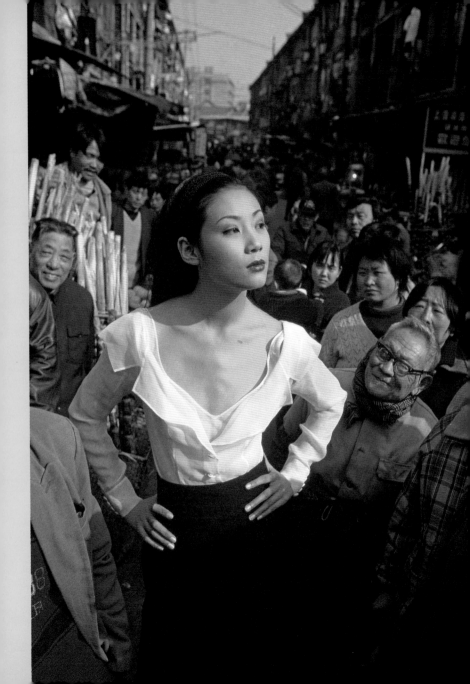

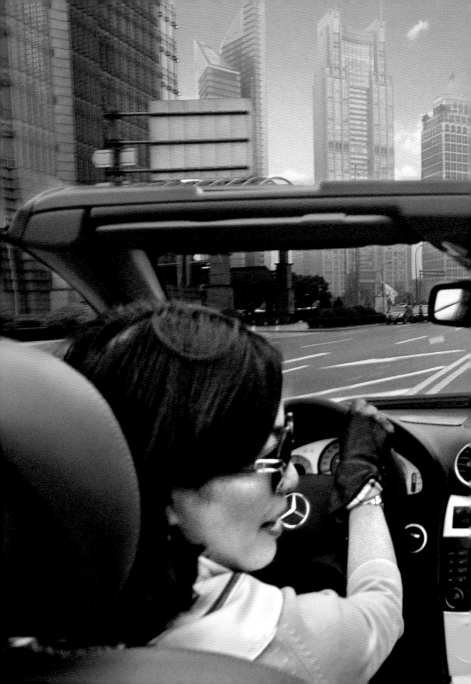

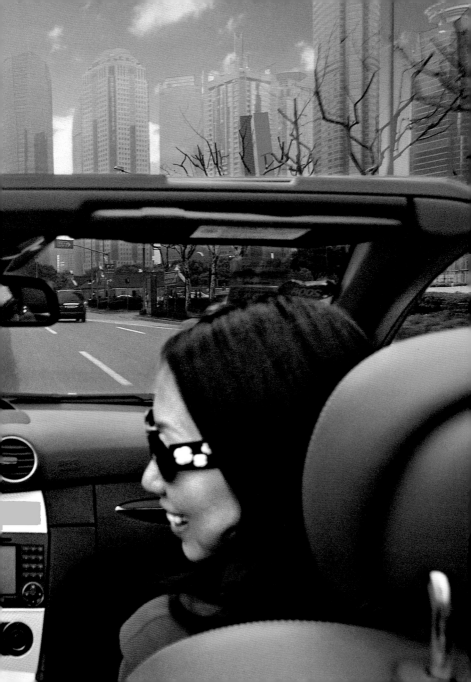

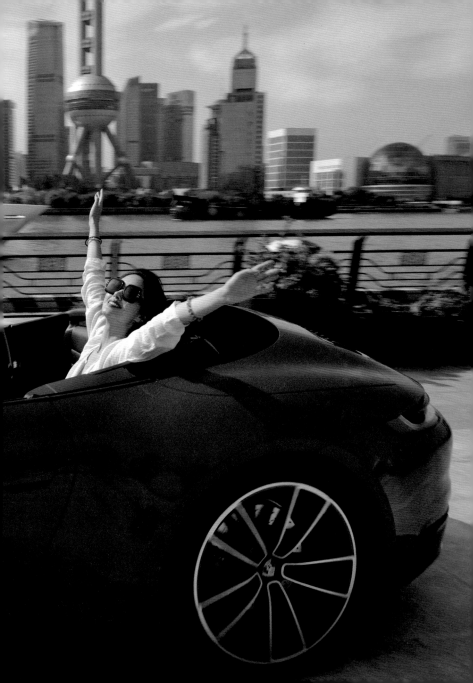

人羣

人羣是新聞報道的重要因素，它能反映事件的規模與現場的感受。人羣也是一個微妙的棱鏡，攝影記者可以通過它來洞察社會。這部分照片有些拍攝於事件的關鍵時刻，有些則誕生於閒暇與偶遇之中。因此，它們也更能反映劉香成富有個性的目光、趣味乃至幽默感。我們可以把人羣理解為時代和歷史進程中無意識的細節，而人性的光輝往往閃爍於無意識的瞬間之中。

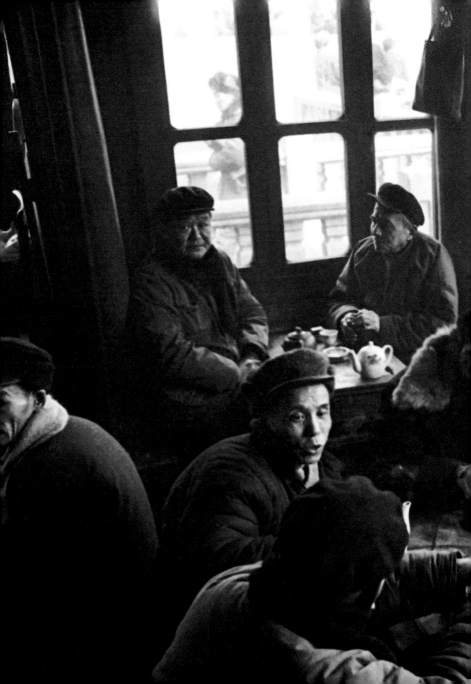

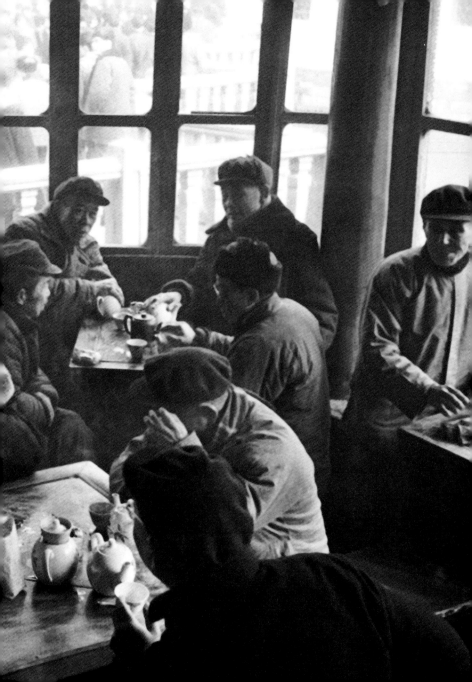

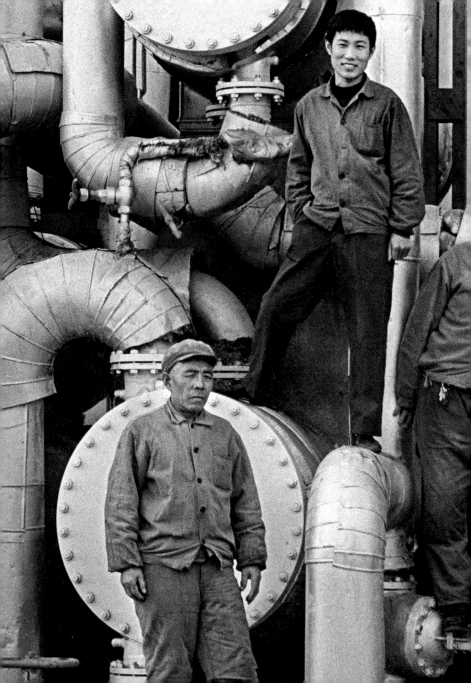

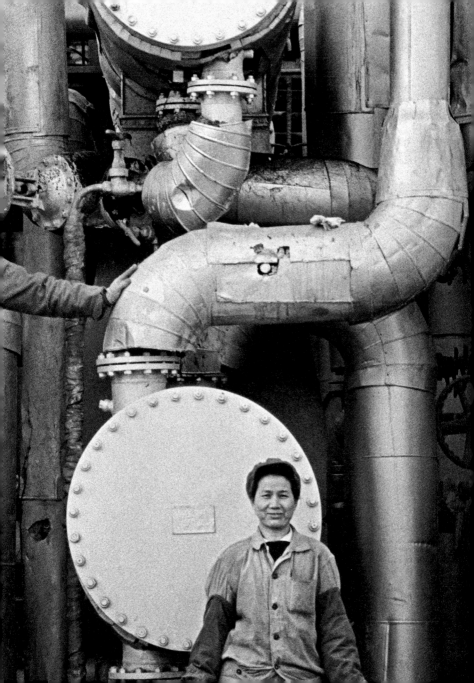

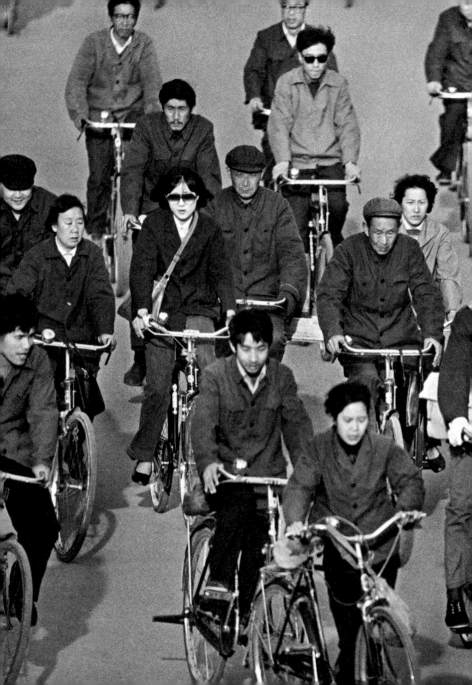

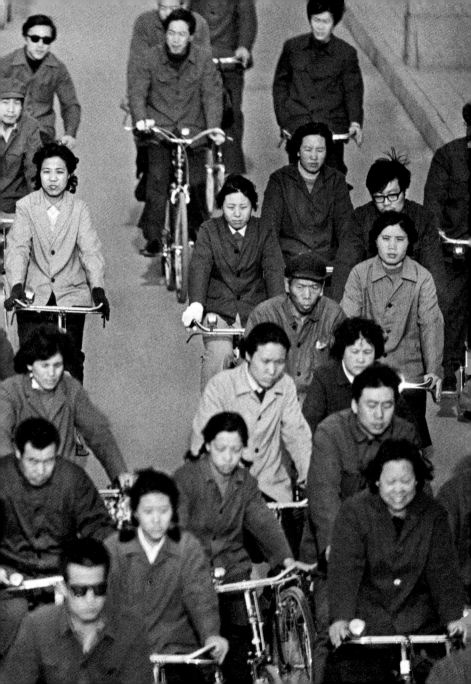

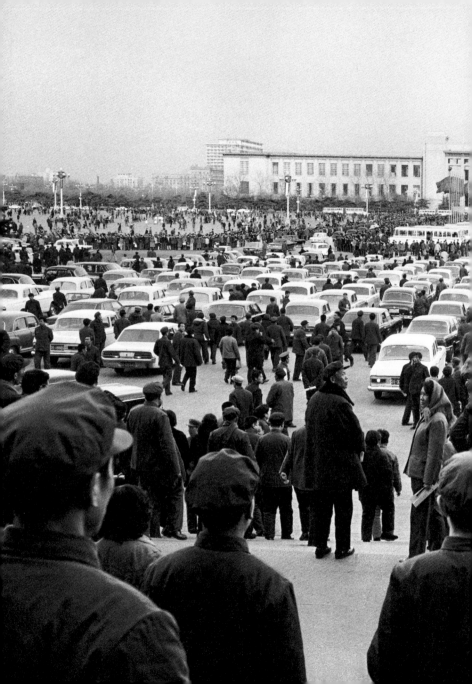

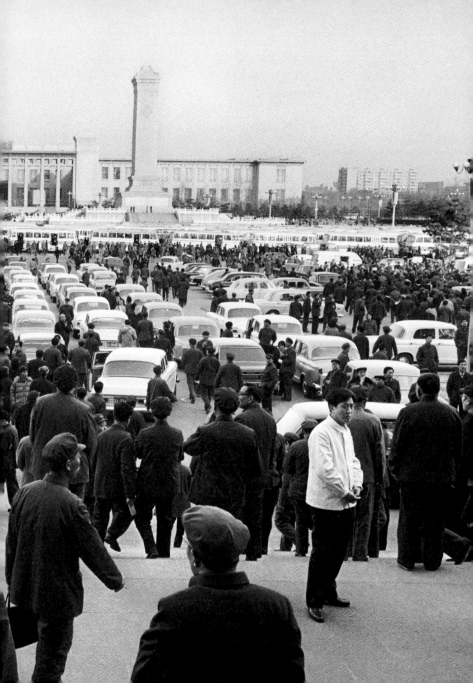

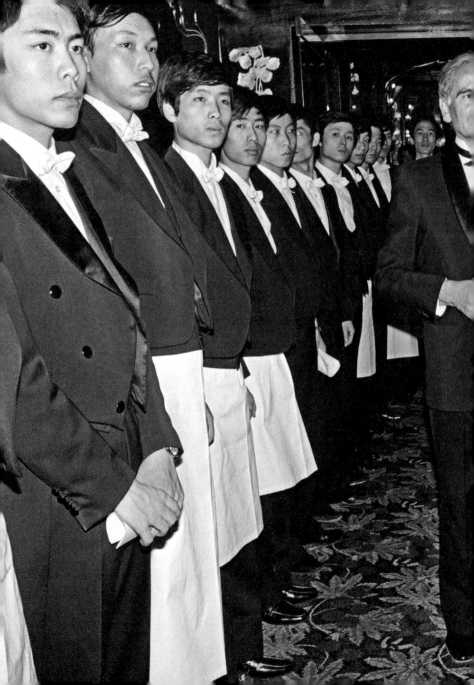

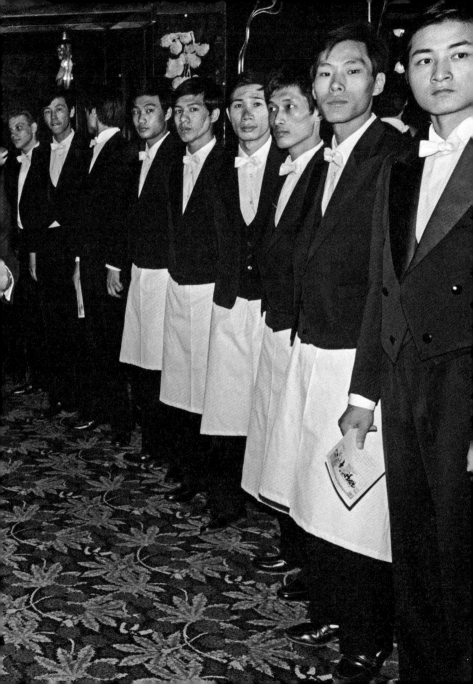

66 馬克西姆小酒館於 1893 年開業。在為 1900 年巴黎萬國博覽會做準備時，它被重新設計，並開始變得有名氣，被稱為世界上最受歡迎和最時尚的餐廳之一。1983 年馬克西姆餐廳開業時，其令人驚歎的新藝術風格裝飾和優雅待客的聲譽在北京引起了轟動。這也是一個重要的時刻，因為中國首都北京是馬克西姆第一家國際分店的所在地。它位於崇文門食肆的二樓，採用從意大利和法國進口的材料和從日本引進的工匠裝飾。雖然最初在這裏吃頓飯對當地人來說很貴，但到開業十年後的 1993 年，中國公民已經成為餐廳的主要顧客。99

—— 劉香成

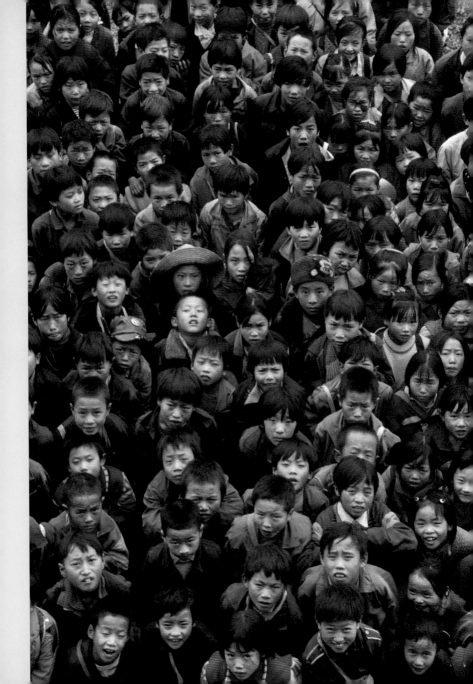

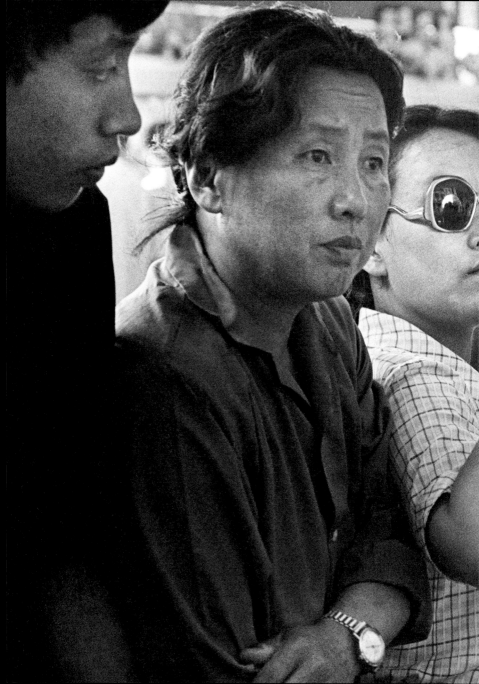

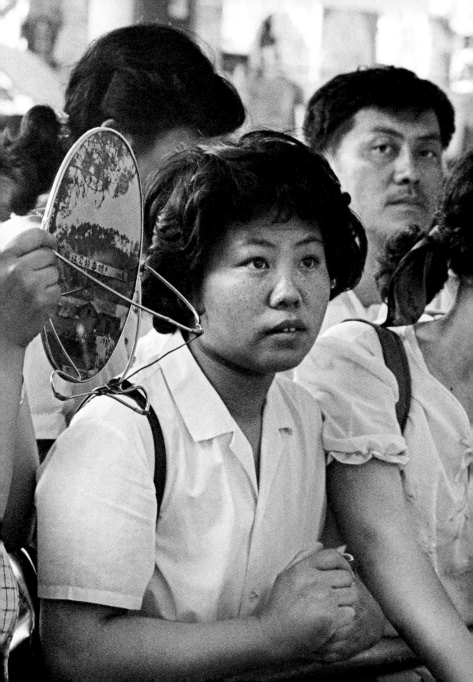

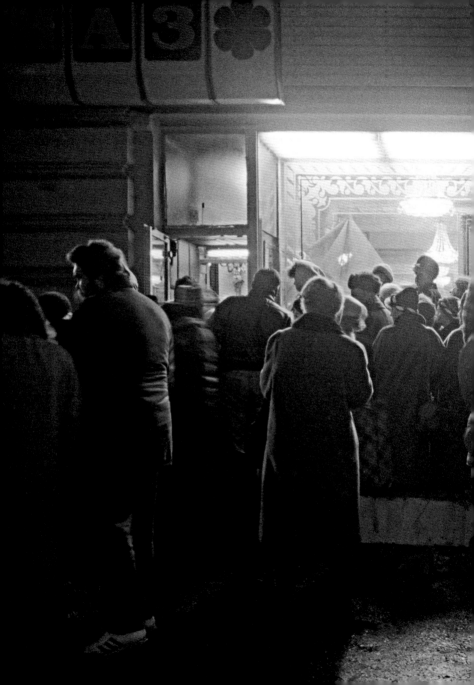

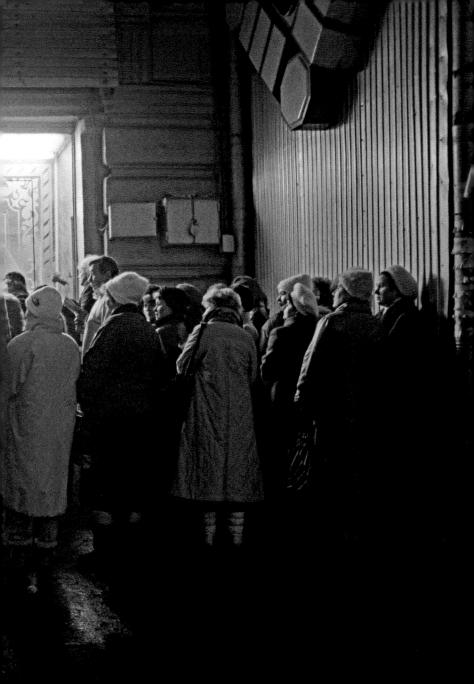

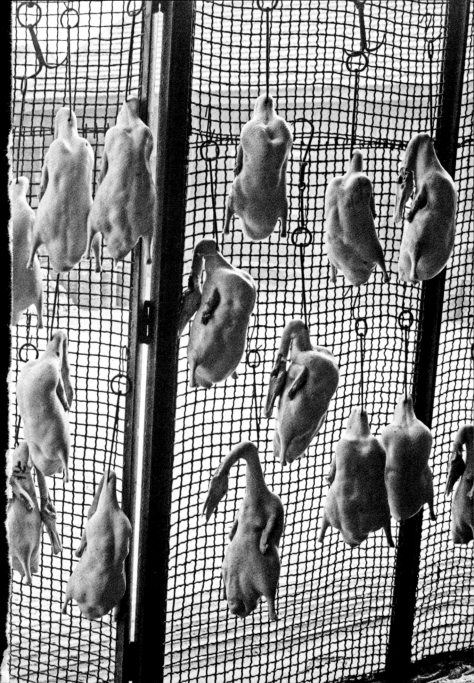

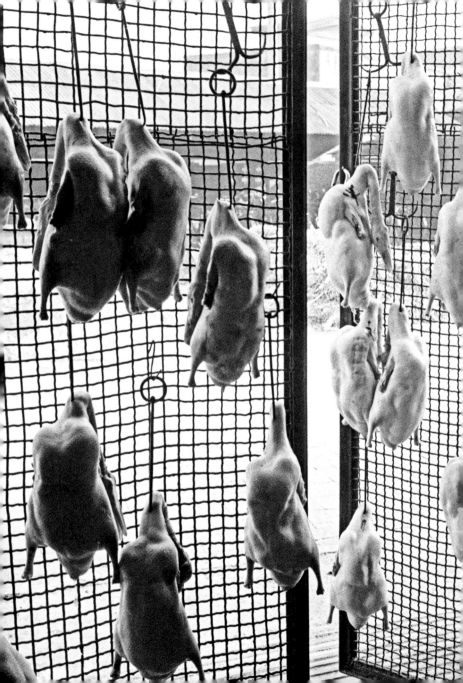

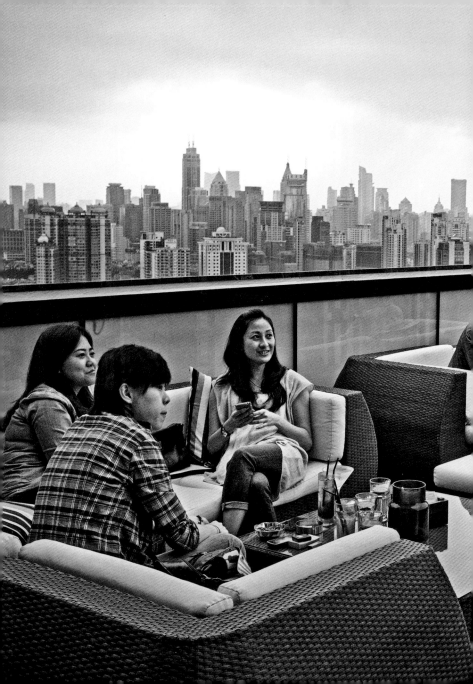

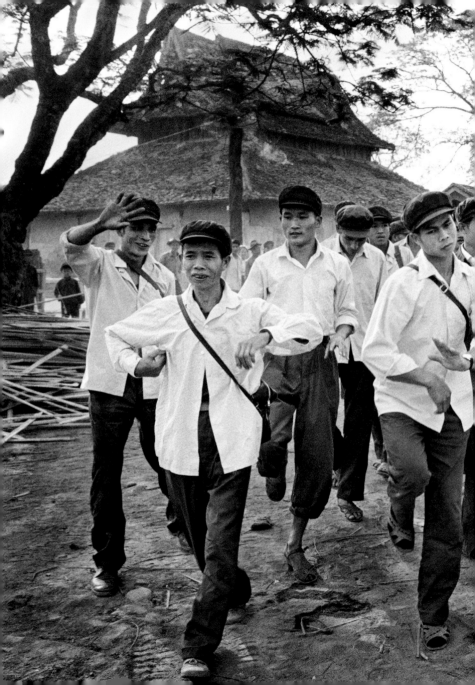

風土

不同於新聞攝影中那種瞬息萬變、劍拔弩張的場景，這部分的照片都是在旅行或報道途中信手拈來的人物與場景。它們誕生於旅行之中，歷史事件之間的空白時刻，再現了美麗的風景與當地人生活的情調。它們是生生不息的社羣與周遭環境之間千絲萬縷的聯繫，也是劉香成詩意氣質的自然流露。

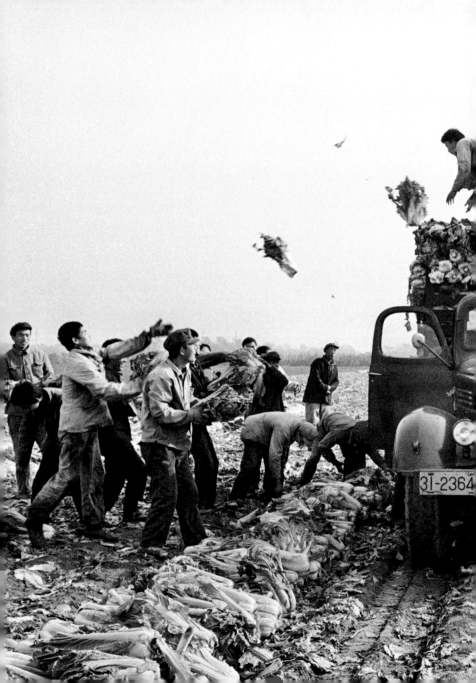

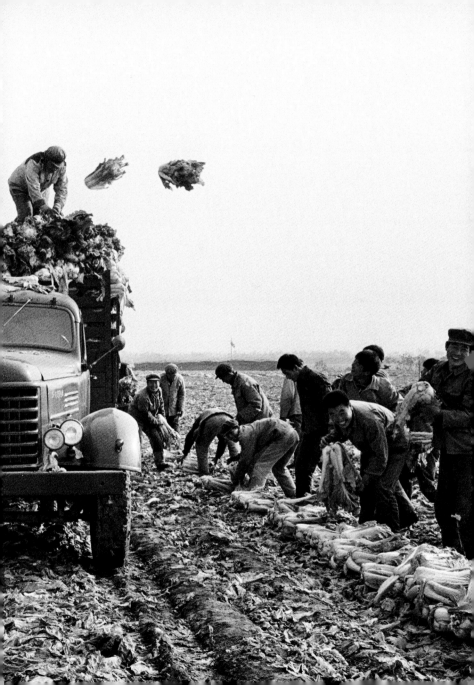

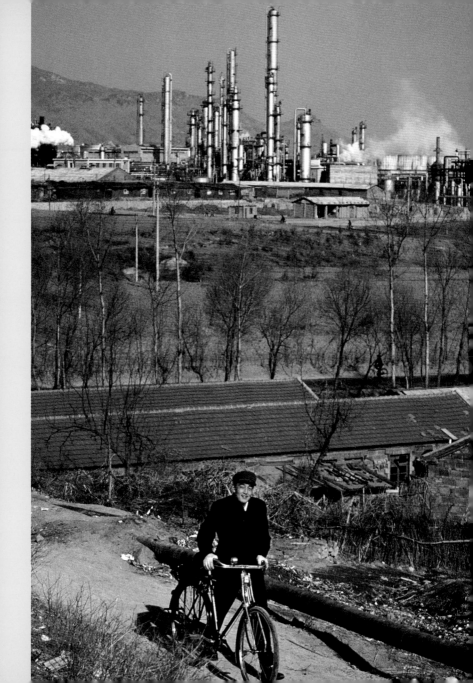

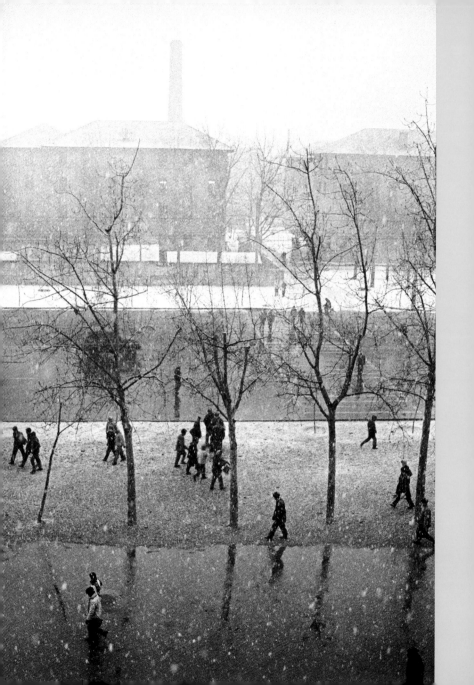

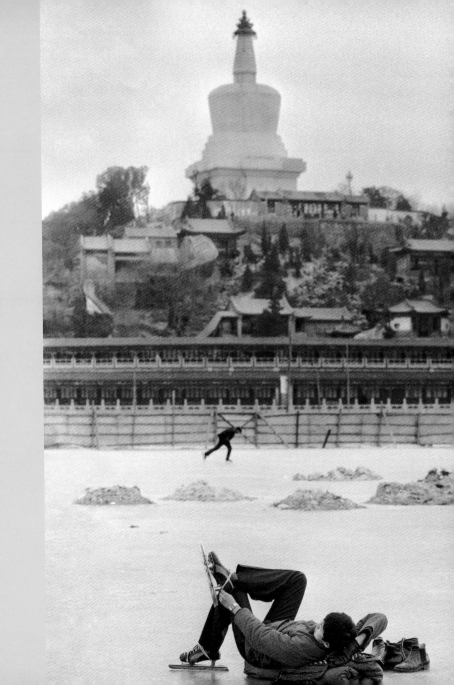

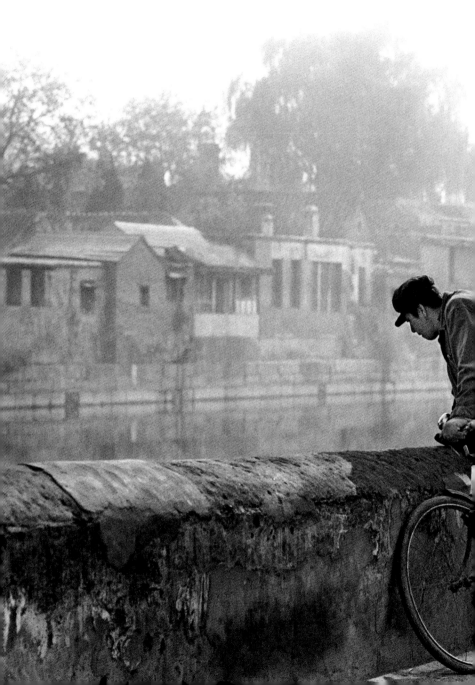

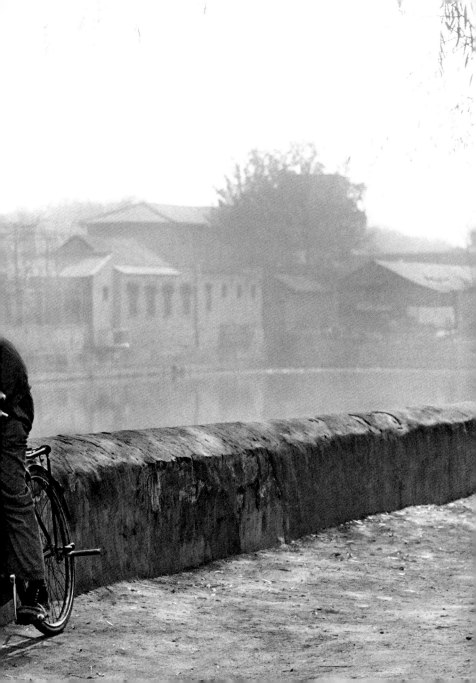

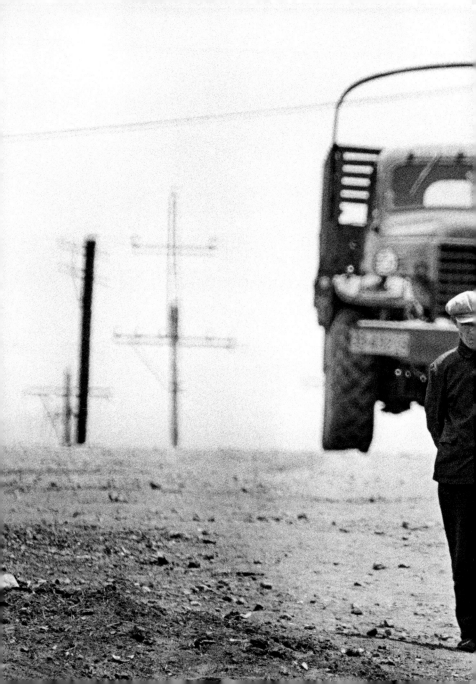

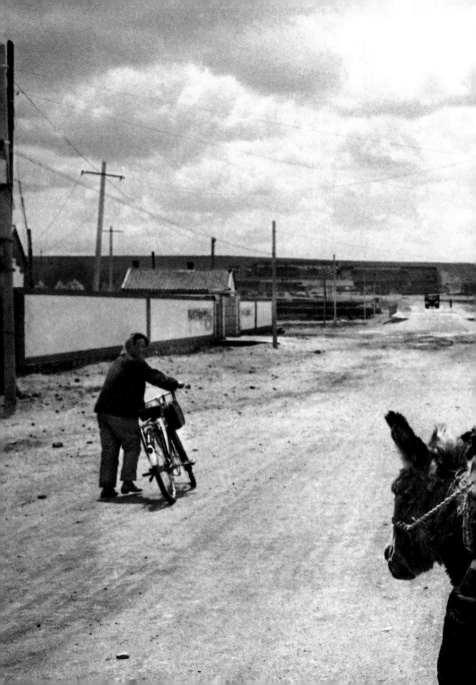

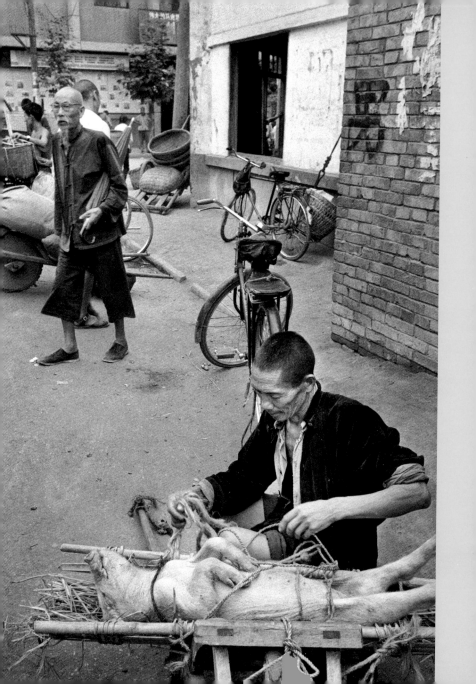

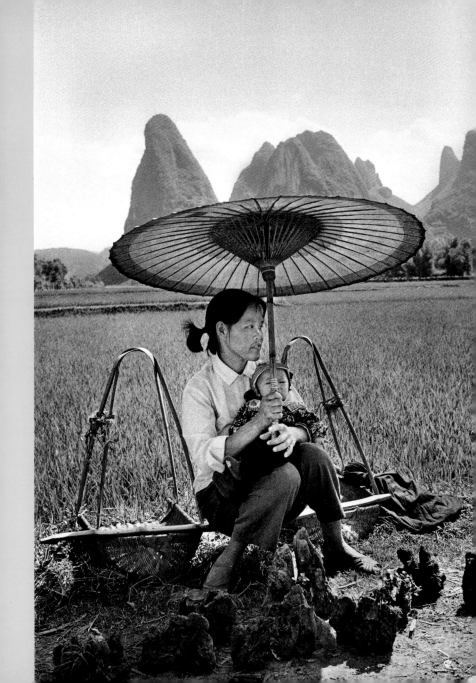

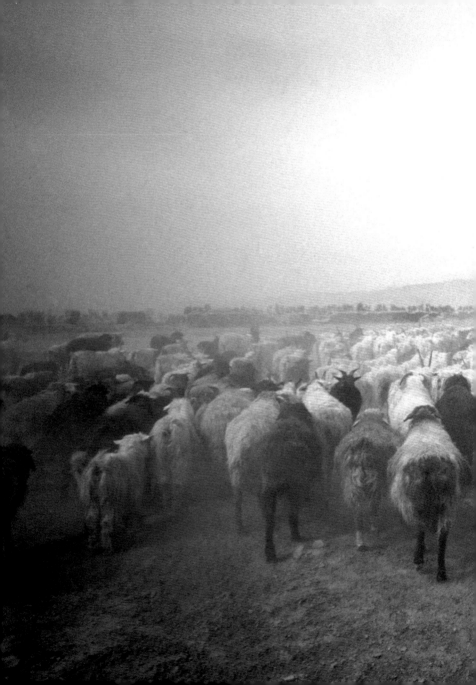

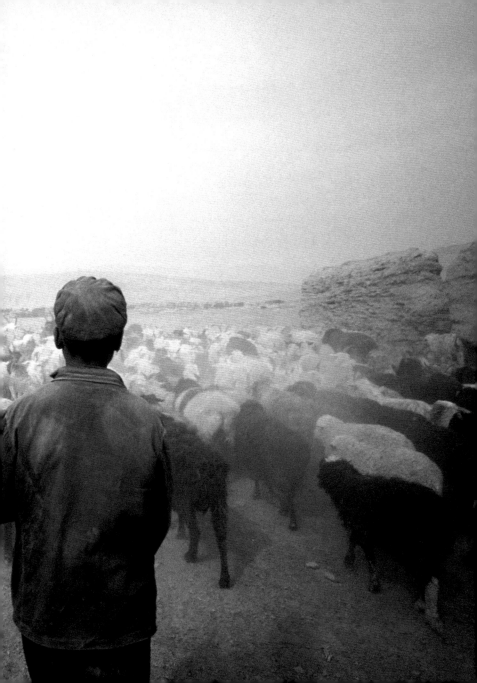

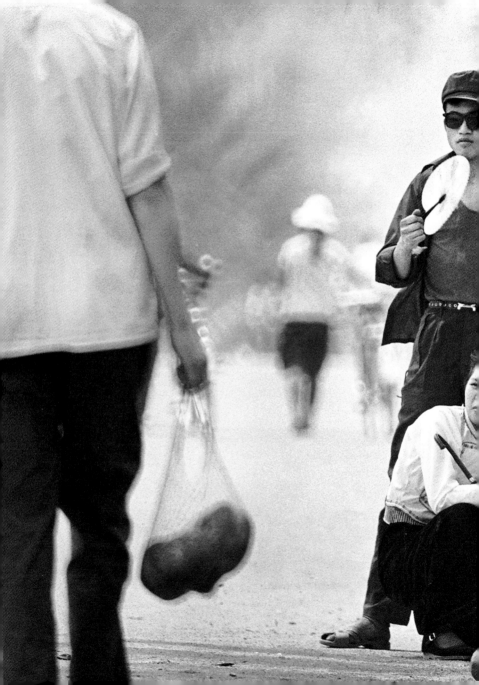

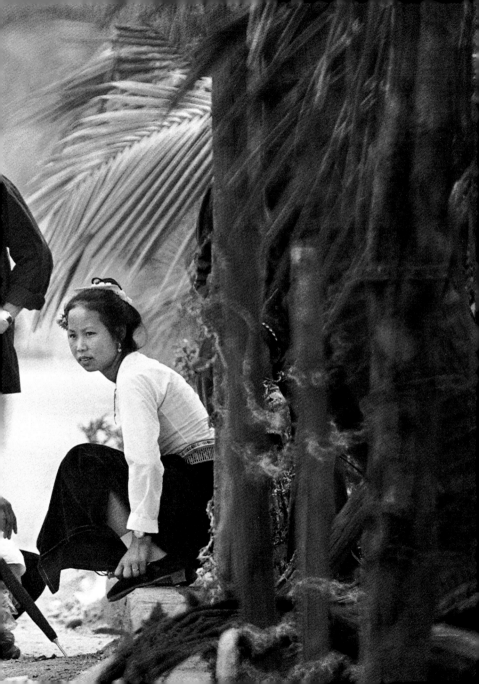

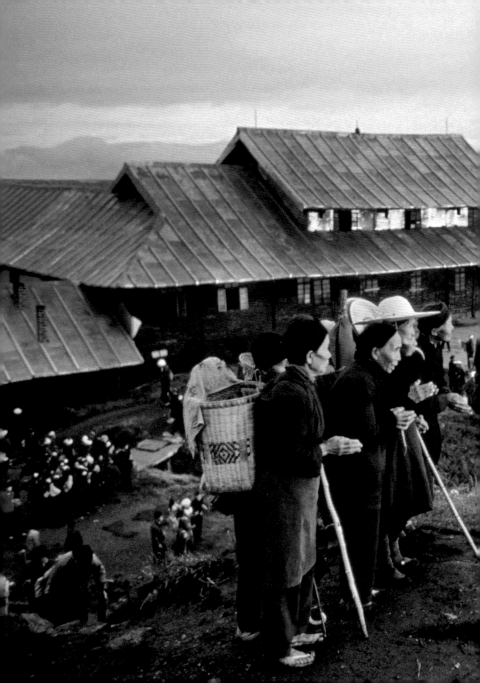

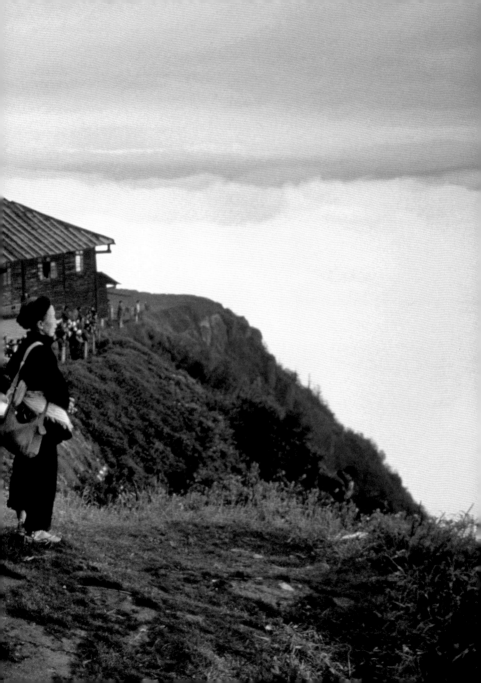

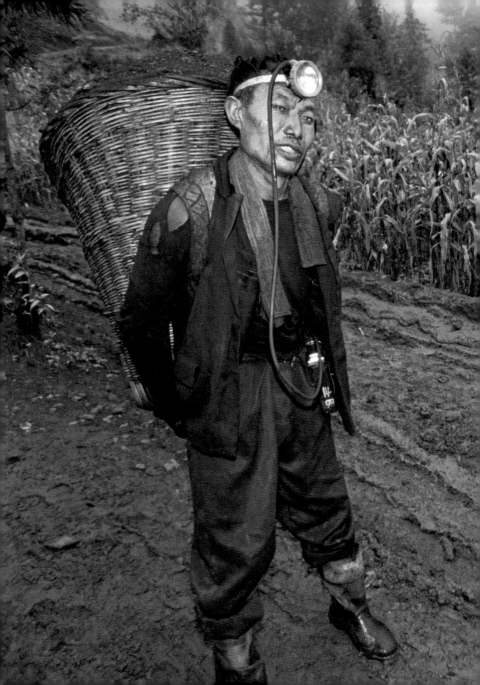

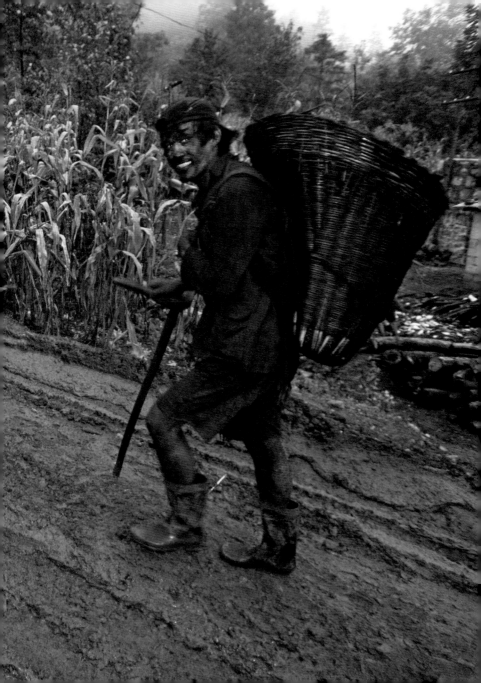

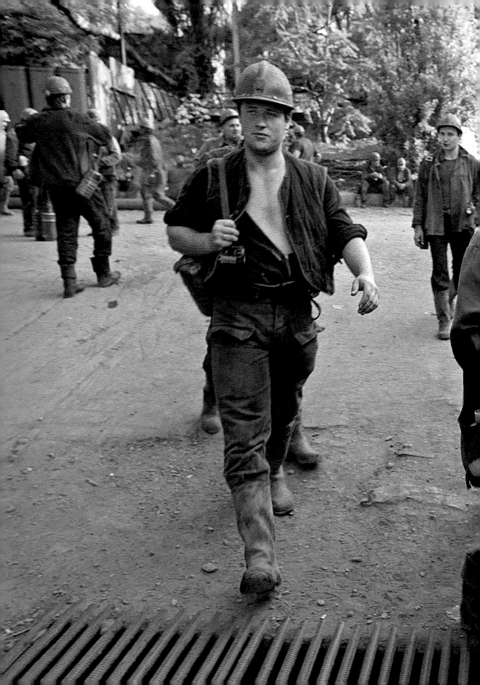

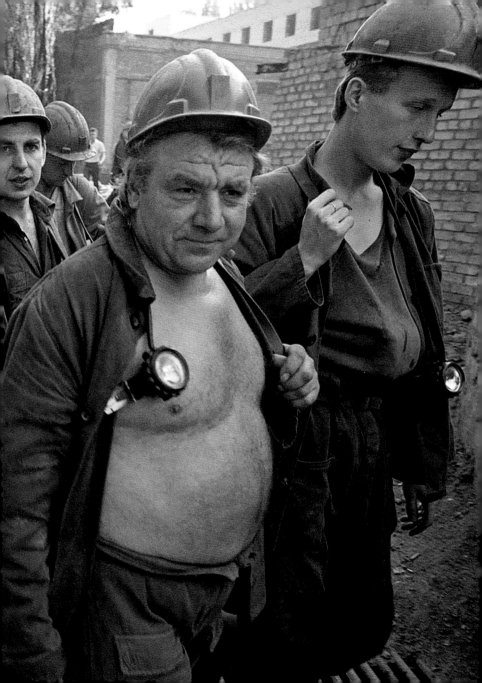

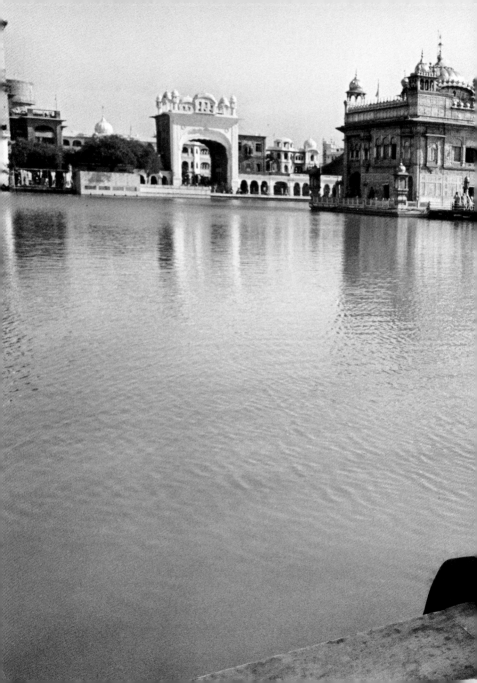

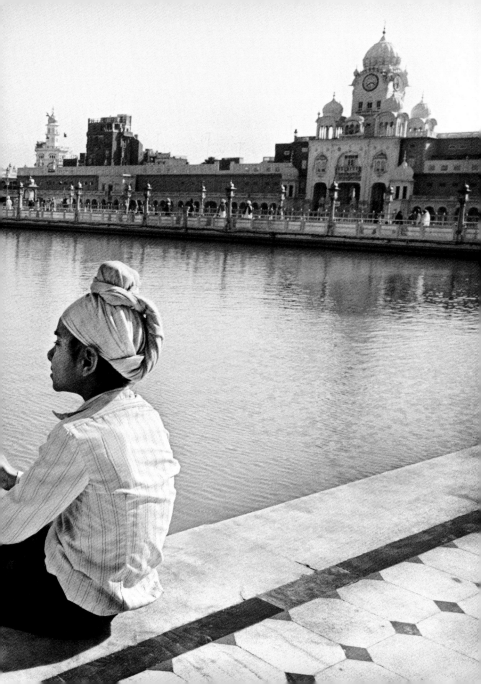

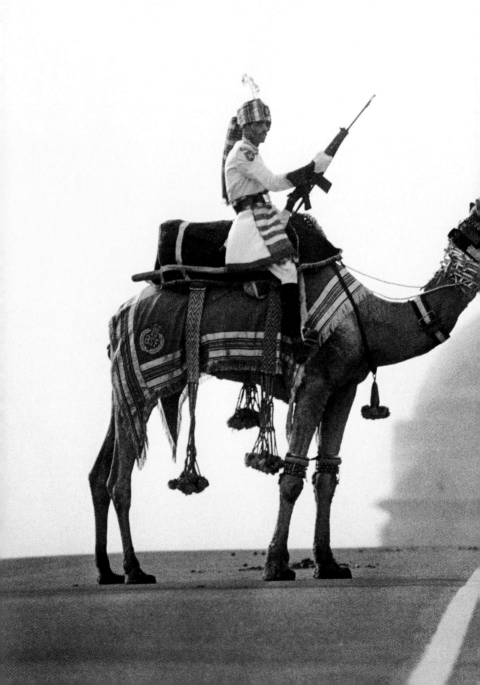

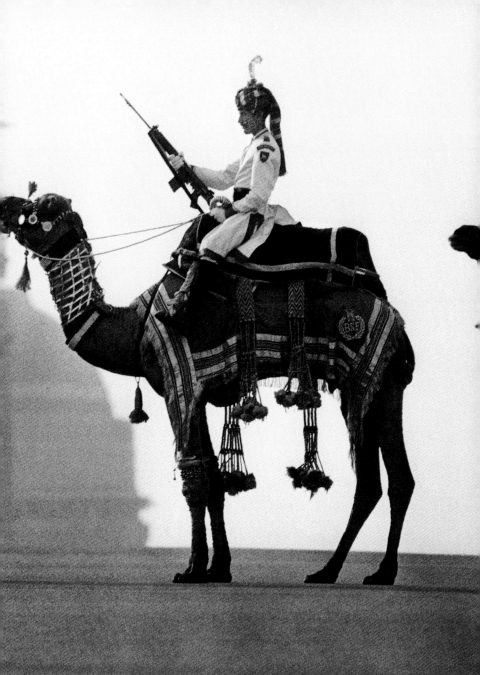

66 1976 年我來到中國時，黑白菲林是我最喜歡的攝影媒介。當時幾乎所有人都穿着藍色或軍綠色的外衣，以及白色的恤衫。後來，當我在 1985 年年中到達印度時，這個地方充滿了色彩。此外，到那時美聯社已經切換到全彩色攝影。如果在中國工作，這將是一個挑戰，但印度似乎是一個為彩色攝影而生的地方。不僅是女性，所有人都會穿色彩鮮艷的衣服。這種情況太多了，我發現有時候我自己又用回了黑白菲林。99

—— 劉香成

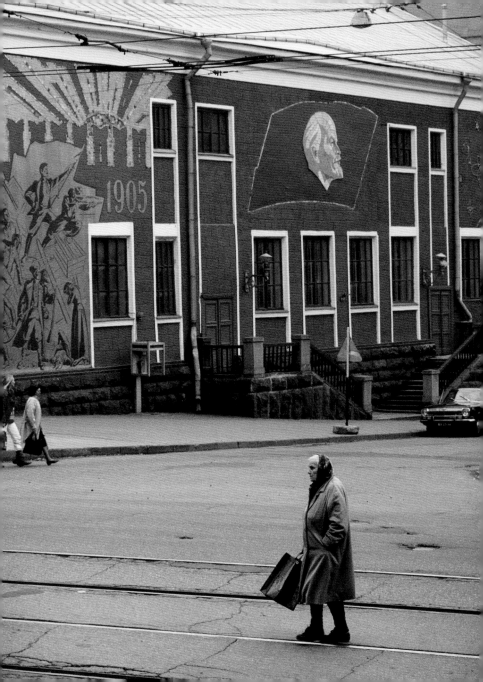

圖錄

1980 年，北京，
解放軍士兵

1982 年，北京開往哈爾濱的火車上，
一對正在度蜜月的新婚夫婦

1982 年，黑龍江省哈爾濱市，三個
戴着太陽鏡慶祝春節的女性，為傳統
裝飾注入了現代氣息

1980 年，雲南省西雙版納納傣族自治
州景洪縣，改革開放後，現代時尚潮
流逐漸影響年輕人

1988 年，喀布爾，
一名蘇聯士兵聞着玫瑰花香

1980 年，北京，
京劇演員趙燕俠登台前

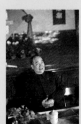
1980 年，北京
相聲演員侯寶林

1981 年，北京，
書法家黃苗子於家中

1981 年，北京，
溥傑（清朝末代皇帝溥儀的弟弟）
故宮

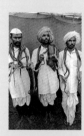
1987 年，印度，
浦那集市上的農民與蛇

1985 年，美國洛杉磯，女演員瓊·
林斯與藝術家安迪·沃霍爾聊天，同
拿着一張沃霍爾為她創作的肖像快照

1987 年，北印度，一名錫克教男
坐在他位於克什米爾旅遊區的商
裏，戴着頭巾

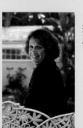
1984 年，美國洛杉磯，挪威女演
兼電影導演麗芙·烏爾曼在貝萊爾
店的花園中

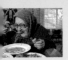

1991 年，莫斯科，
老婦人在當地社區公益食堂吃午飯

1997 年，北京，導演張藝謀（左）
與演員姜文（右）在片場

1996 年，
貴州省六盤水市，
七歲的小學生袁林逸（音）

1997 年，北京，
生於瀋陽的女演員鞏俐

1996 年，中國香港，
生於北京的作家鍾阿城

1996 年，
貴州省六盤水市，一名小學生

1997 年，中國香港，
大提琴家馬友友

1996 年，
貴州省六盤水市，一名小學生

1996 年，上海，
藝術家陳逸飛在工作室作畫

1996 年，
貴州省六盤水市，一名小學生

1996 年，北京，
畫家黃永玉於家中

1996 年，中國香港，
演員周潤發

2014 年，北京，
英裔漢學家、耶魯大學歷史學教授
史景遷於北海公園

2021 年，北京，
藝術家劉野於工作室

2012 年，上海，
藝術家徐震於沒頂公司陳列室

2011 年，中國香港，
藝術家曾梵志於高古軒香港畫廊

2021 年，北京，
歌手、演員竇靖童

2015 年，上海，
藝術家丁乙於工作室

2021 年，北京，
歌手、演員周迅

2021 年，雲南，
植物科學畫家曾孝濂於昆明植物研
所的溫室中寫生

2021 年，北京，
導演畢贛於工作室中拍攝他的母親

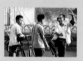

1976 年，廣州，
當地居民於珠江岸邊打太極拳

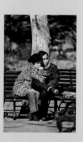

1978 年，上海，
人民公園長椅上的青年情侶

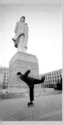

1981 年，大連理工大學的一名學生
在練習滑冰

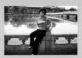

1981 年，北京，
北海公園中一名時尚女性

1980 年，上海，
兩名年輕人在滑冰

1980 年，北京，
年輕的模特行走在北海公園

1982 年，廣州，
珠江遊船內跳狐步舞的青年人

1978 年，上海，
復興公園的兩對年輕情侶

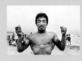

1982 年，河北，
北戴河度假區中的男子

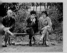

1978 年，上海，
人民公園長椅上的老者與情侶

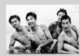

1982 年，河北，
北戴河度假區中的年輕人們

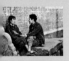

1981 年，北京，
月壇公園裏的一對情侶

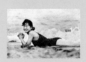

1982 年，河北，
北戴河度假區中的女子

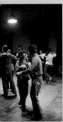

1979 年，北京，
一場學生舞會

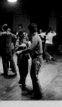

1982 年，河北，
北戴河度假區中的男子

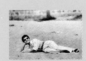

1981 年，上海，
芭蕾舞劇《天鵝湖》

1982 年，北京，
為女孩們拍照的男子

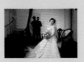

1977 年，上海，
攝影工作室中拍婚紗照的女子

1980 年，由上海開往北京的火車上，新婚夫婦欣賞着他們的結婚照

1981 年，北京，觀眾在中國美術館早期舉辦的「波士頓博物館美國名畫原作展」中欣賞幅畫

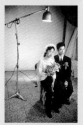

1980 年，上海，一對新人在拍婚紗照

1983 年，北京，美國戲劇導演阿瑟·米勒和演員英若

1982 年，上海，一名女子與嬰兒在由上海開往烏魯木齊的火車的站台上

1981 年，北京，英國歌手、鋼琴家艾頓·莊在訪中國期間打乒乓球

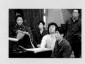

1979 年，北京，日本指揮家小澤征爾與波士頓愛樂樂團

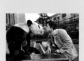

1977 年，上海，雜技團訓練師與熊貓

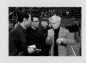

1979 年，北京，奧地利指揮家赫伯特·馮·卡拉揚與柏林愛樂樂團在首都體育館進行中國巡演

1983 年，哈爾濱，俄羅斯社區內當地居民互相問候

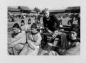

1982 年，北京，意大利導演朱利亞諾·蒙塔爾多於電視短劇《馬可·波羅》北京故宮內的拍攝現場

1982 年，北京，人類學家費孝通和他妻子孟吟於家

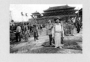

1982 年，北京，飾演忽必烈的演員英若誠於電視短劇《馬可·波羅》北京故宮內的拍攝現場

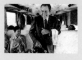

1982 年，中美《上海公報》簽署週年紀念期間，在由杭州開往上海火車上，美國前總統理查德·尼克擺出服務員的姿勢

1982 年，北京，
雕塑家王克平於北京家中

2012 年，倫敦，
藝術家曾梵志試穿一雙手工製作的皮鞋

1981 年，北京，
藝術家袁運生與妻子張蘭英於家中

2010 年，北京，
藝術家劉小東於工作室

2011 年，北京，
藝術家蔡國強與妻子吳紅虹於家中

2012 年，北京，
藝術家張曉剛與妻子何佳佳於工作室

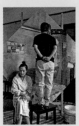
2010 年，北京，
藝術家劉小東與肖像畫模特

1996 年，上海，
造型師李東田為藝術家陳逸飛理髮

2011 年，福建省泉州市，
藝術家蔡國強在他祖母家

2012 年，倫敦，
高古軒畫廊內法國收藏家弗朗索瓦·皮
諾（右）與李昕（左）在曾梵志的展
覽前合影

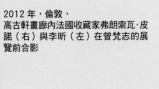

2012 年，雲南，
兩位年輕演員在大理藝術節上進行露
天表演

2021 年，北京，
演員姜文與同為演員及電影製作人的
妻子周韻在自拍

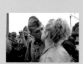

1990 年，愛沙尼亞，
一名士兵在火車站與女友吻別

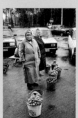

1992 年，街邊賣土豆的俄羅斯婦女

1987 年，印度北方邦，
一位印度王公的婚禮儀式

1986 年，印度，
身着傳統服飾的新德里女子正在歡度
國慶

1987 年，印度，
阿姆利則金廟旁載歌載舞、歡慶節日
的人們

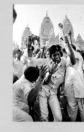

1987 年，印度，
阿姆利則金廟旁載歌載舞、歡慶節日
的人們

1993 年，莫斯科，
一位年輕的芭蕾舞演員正在試裝

1980 年，北京，
一位美國商人為參加貿易展覽會的觀
眾戴上一頂牛仔帽

1982 年，北京，
一位人口普查宣傳員

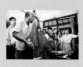

1981 年，北京，
爵士樂手威利‧魯夫與德懷特‧米
爾在北京音樂學院的宿舍裏進行即興
表演

1982 年，北京，
前美國第一夫人傑奎琳‧甘迺迪與美
籍華裔建築師貝聿銘於香山食肆開幕
典禮上

1980 年，北京，
美國時裝設計師羅伊‧侯斯頓和他的
模特在長城上遊覽

1982 年，北京，
美國前國務卿亨利·基辛格抵達北京，
見證具有重要歷史意義的中美《上海
公報》發表十週年紀念日

1984 年，洛杉磯，
美國導演史蒂芬·史匹堡（左）和佐
治·魯卡斯（右）在荷里活中國戲院
前摔角

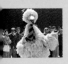

1982 年，北京，
美國電視節目《芝麻街》中的角色大
鳥在北京工人文化宮外首次亮相中國

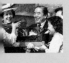

1982 年，上海，
英國首相戴卓爾夫人出席江南造船
廠為香港全球貨運集團建造的兩艘
27,000 噸級貨輪的命名和交付儀式

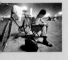

1981 年，北京，
天安門廣場，華燈下，高考複習的青年

1981 年，北京，
天安門廣場，華燈下，高考複習的青年

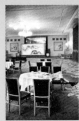

1983 年，北京，
在宴會廳休息的人

1991 年，基輔，
擔心通貨膨脹的人們到當地銀行提取
存款

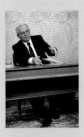

1991 年，莫斯科，
蘇聯總統米哈伊爾·戈爾巴喬夫於克
里姆林宮向全國直播電視演講後合上
講稿

1991 年，莫斯科，
兩名女清潔工於克里姆林宮內合影留
念

1990 年，赫爾辛基，
美國總統喬治·布什和蘇聯總統米
哈伊爾·戈爾巴喬夫從赫爾辛基總
統府的窗戶向外眺望

1986 年，印度博帕爾市，
一位印度婦女懷抱嬰兒

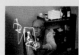

2011 年，北京，
106 歲的「漢語拼音之父」周有光

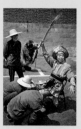

1981 年，北京，
遊客在長城穿上京劇服裝

1986 年，印度，
吉尼斯世界紀錄認證的世界上最矮
的人

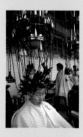

1981 年，北京，
一名在新髮廊做電燙的女子

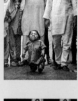

1979 年，北京，
中央電視台正在錄製英語教學節目

1980 年，北京，
北京故宮午門前在轎車旁拍照的遊客

1981 年，北京，
北海公園中的時髦青年

1982 年，北京，
首批專業模特在北海公園漫步

1980 年，北京，
中國第一例外科整形手術

1980 年，北京，
在一年一度的春季沙塵暴季節，婦
們戴上面紗以防沙塵暴

1981 年，北京，
最早接受雙眼皮手術的女性之一

1981 年，北京，
北海公園中的時髦青年

1981 年，北京，
中央美術學院正在練習人體寫生的
學生

1983 年，北京，
東單合作社的工人們在行人路上堆新
鮮白菜

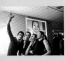

2012 年，北京，
祕魯攝影師馬里奧·特斯蒂諾與今日
美術館舉辦的中國首展「私視角」開
幕式上的觀眾

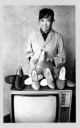

1982 年，北京，
一位百貨商店女店員

1996 年，溫州，
在美容室裏燙髮的女子們

1981 年，北京，
國內首個大型廣告牌（金魚牌鉛筆）
落成於紫禁城外一角

1991 年，莫斯科，
遊客在紅場合影留念

1979 年，北京，
農民在東單集市上販賣穀物

1977 年，上海，
婚禮攝影工作室的櫥窗

1982 年，上海，
一位農民挑着食物從南京路上索尼公
司廣告牌下走過

1979 年，上海，
電影院外《雪山淚》海報前的行人

1981 年，北京，
可口可樂公司剛剛在中國恢復生產，
一男子在紫禁城內手握標誌性玻璃瓶

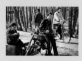
1982 年，北京，
圓明園裏的一位年輕人正倚靠在
的摩托車上

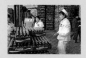
1981 年，北京，
可口可樂在北京的第一家工廠建成
投產

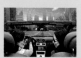
2010 年，上海，
兩位年輕的女士在浦東兜風，這些
專業性工作、收入不菲的年輕人是
國新一代的「雅皮士」

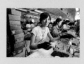
1981 年，深圳，
新設立的經濟貿易區內，工人在新建
工廠中工作

2021 年，上海，
演員楊采鈺在北外灘兜風看江景

1979 年，北京，
商品交易會彩電展示區內的觀眾

1977 年，上海，
南京路上的人羣

1979 年，上海，
南京路上的廣告牌

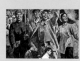
1981 年，上海，
行人在宣傳板下走過

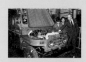
1980 年，北京，
考察中美合資北京吉普車生產線

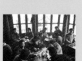
1979 年，上海，
人們在豫園茶樓休息

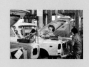
1980 年，上海，
兩名女工人正在上海汽車製造廠車間
內裝配「上海」牌轎車

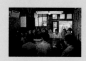
1977 年，上海，
工人們正在舉辦集體讀書會

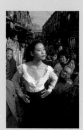
1996 年，上海，
出生在上海的模特姚書軼

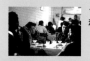
1979 年，北京，
和平賓館內的北京首家西式咖啡廳

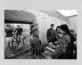
1979 年，新疆維吾爾自治區，
吐魯番的當地居民

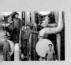

1979 年，北京，
燕山石油化工廠的工人

1982 年，北京，
賣沙發

1979 年，北京，
一個文學團體

1983 年，北京，
皮爾．卡丹在他的馬克西姆餐廳的開
業儀式上

1981 年，北京，
騎自行車上班的人們

1996 年，貴州省六盤水市，
農村的孩子們

1979 年，北京，
日本指揮家小澤征爾正在指揮中央
樂團

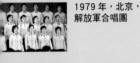

1979 年，北京，
解放軍合唱團

1981 年，北京，
一名女子於王府井首家百貨商店內試
戴太陽鏡

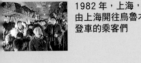

1982 年，上海，
由上海開往烏魯木齊的火車上，陸續
登車的乘客們

1991 年，莫斯科，
顧客們在室外排隊守候超市開門

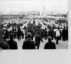

1980 年，北京，
與會代表走出人民大會堂

1992 年，
阿塞拜疆巴庫市，
一間咖啡店

1980 年，北京，
司機在等待乘客的同時自娛自樂

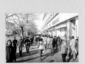

1982 年，北京，
王府井大街

1980 年，成都，
一間教室

1981 年，北京，
王府井一家餐廳中待風乾的鴨子

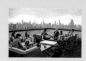

2012 年，上海，
人們在外灘的江景露台上享用下午茶

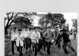

1980 年，雲南省，
西雙版納傣族自治州的傣族人民歡慶
潑水節

1986 年，印度，
狂歡嘉年華上盛裝遊行的人們

1982 年，長沙，
幾個年輕人

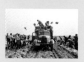

1980 年，北京，
四季青合作社的農民把白菜扔到緩慢
行駛的卡車上

1979 年，北京，
燕山石油化工廠的工人

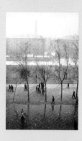

1981 年，北京，
冬日風光

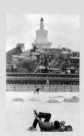

1982 年，北京，
一名男子在北海公園結冰的湖面
休息

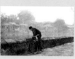

1979 年，北京，
北京故宮圍牆外的護城河街景

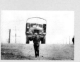

1981 年，內蒙古自治區，呼和浩
市郊邊境小鎮上一名風塵僕僕的當
工人

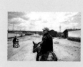

1980 年，內蒙古自治區，呼和浩
週邊四子王旗，一個騎着騾子的男人

1980 年，內蒙古自治區呼和浩特
郊，一個勞作的農民

1982 年，新疆維吾爾自治區，
吐魯番的維吾爾族婦女們在趕着小車

1980 年，成都，
一位養豬的農民

1980 年，雲南，思茅機場，
一名解放軍士兵坐在中國民航的飛
機下

1977 年，福州，
解放軍巡邏

1980 年，廣西，
一名農婦為懷裏的孩子遮擋正午陽光

1980 年，四川，
清晨，老人們登上峨嵋山金頂祈福
好運

1996 年，貴州省六盤水市，
煤礦工人

1981 年，湖南，
農民正在勞作

1992 年，烏克蘭頓涅茨克，
午休中的煤礦工人

1981 年，內蒙古自治區呼和浩特市，
草原上的牧羊人在趕羊羣

1986 年，印度，
一個青年在金廟池邊

1979 年，湖北，
一艘渡輪停靠在長江沿岸的一個江邊
小鎮

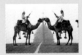
1987 年，印度，
騎兵在國慶典禮上就位

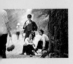
1980 年，雲南省西雙版納傣族自治
區，傣族居民

1987 年，印度，
新德里市郊的農村景象

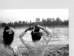
1980 年，雲南省西雙版納傣族自治
區，傣族女子在瀾滄江邊整理頭髮

1990 年，莫斯科，
過街的的行人

關於作者

工作經歷

1978 年
《時代》週刊第一位長駐北京記者，協助
創立《時代》週刊駐北京辦事處

1979—1994 年
美聯社駐京首席攝影記者，先後長駐北京、
洛杉磯、新德里、首爾、莫斯科

1996—1997 年
創辦《中》月刊雜誌，該雜誌在中國、馬
來西亞、星加坡、泰國廣泛發行

1997—2000 年
美國時代華納駐中國首席代表

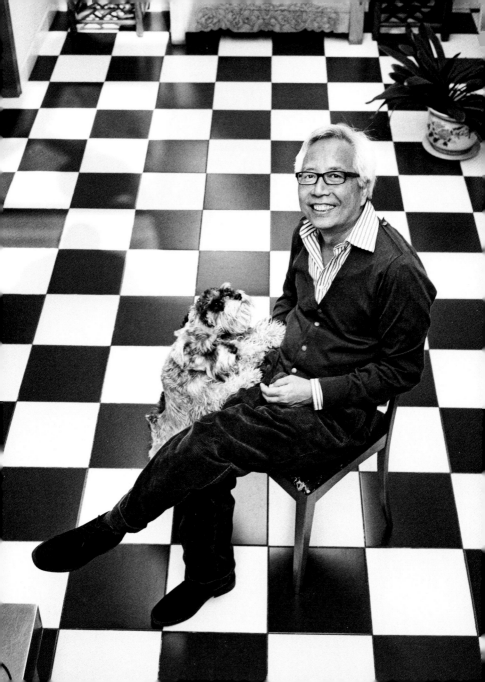

2000—2007 年
美國新聞集團常務副總裁

2008 年
中國特奧委員會顧問之一

2015 年至今
創辦上海攝影中心

1981 年，劉香成和法國攝影師馬克‧呂者

所獲獎項

1988 年
最具特色攝影師，美聯社，美國

1989 年
年度最佳攝影師，美聯社，美國

1989 年
全美國年度最佳圖片獎，密蘇里大學，美國

1992 年
普立茲現場新聞攝影獎，紐約，美國

1992 年
美國海外記者俱樂部柯達獎，美國

2004 年
被《巴黎攝影》雜誌評為當代攝影界最有
影響力的 99 位攝影師之一，法國

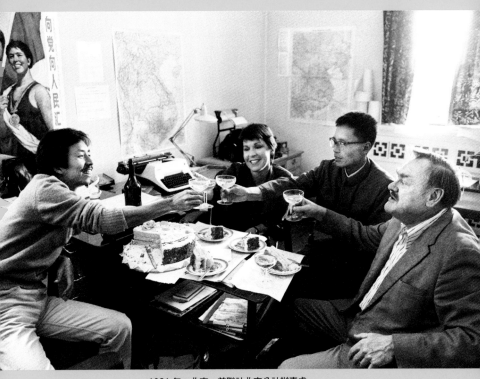

1981 年，北京，美聯社北京分社辦事處
劉香成與駐地記者約翰‧羅德里克、翻譯顧先生和分社社長維多利亞‧格雷厄姆

出版物

《毛澤東以後的中國》
英國：企鵝出版社，1983 年

《毛澤東以後的中國：劉香成攝影》
香港：Asia2000 出版社，1987 年

《中國，一個國家的肖像》
六種語言（英語、法語、德語、西班牙語、意大利語、葡萄牙語）
同步發行，德國：塔森出版社，2008 年

《中國：1976—1983》
（精裝版、平裝版）北京：世界圖書出版公司，2009 年

《中國：1976—1983》
（普及版）北京：世界圖書出版公司，2011 年

《上海：1842—2010，一座偉大城市的肖像》
與凱倫・史密斯（Karen Smith）合著
澳洲：企鵝出版社
北京：世界圖書出版公司，2010 年

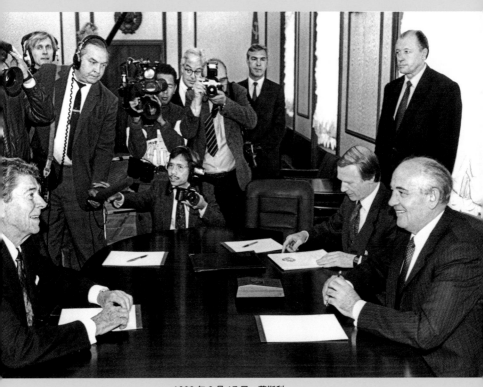

1990 年 9 月 17 日，莫斯科
劉香成正在拍攝前美國總統羅納德‧列根與蘇聯總統米哈伊爾‧戈爾巴喬夫

《壹玖壹壹：從鴉片戰爭到軍閥混戰的百年影像史》
北京：世界圖書出版公司，2011 年
北京：外研社，2011 年
香港：商務印書館（香港）有限公司，2011 年
香港：香港大學出版社，2011 年
台灣：五南圖書出版有限公司，2011 年

《中國夢》
北京：世界圖書出版公司，2012 年
香港：商務印書館（香港）有限公司，2013 年

《上海：一座世界城市的肖像》
上海：上海人民出版社，2021 年

1987 年，阿薩姆
劉香成在印度阿薩姆邦尋找一頭犀

個展

2010 年「毛澤東以後的中國：實事求是」
北京三影堂攝影藝術中心，北京，中國

2010 年「毛澤東以後的中國」，專題展
連州國際攝影展，廣東，中國

2011 年「毛澤東以後的中國」
Coalmine 畫廊，蘇黎世，瑞士

2013 年「劉香成攝影展」
聖莫里茨藝苑，聖莫里茨，瑞士

2013 年「中國夢三十年：劉香成攝影展」
上海中華藝術宮，上海，中國

2016 年「劉香成攝影展：中國夢 1976-2015」
泰國曼谷中國文化中心，曼谷，泰國

2023 年「劉香成 鏡頭・時代・人」
上海浦東美術館，上海，中國

1984 年，洛杉
劉香成與扮演「黑暗女主人」埃爾維拉（Elvira）的女演
卡桑德拉・彼得森（Casandra Peterso

群展

1988 年「接觸：越南之後的攝影報道」
1988 年 10 月
上海藝術博物館，上海，中國
1988 年 11 月
國家歷史博物館，北京，中國

1989 年「攝影 150 年：特性和新聞」
香港藝術中心，香港，中國

1999 年「中國的五十年」巡迴展覽
中國歷史博物館，北京（紐約光圈基金主辦），中國
1999 年 10 月—2000 年 1 月
亞洲協會，紐約，美國

2000 年「中國的五十年」
美國巡迴展，美國

2004 年「文明對話」
故宮博物院，北京，中國

2008 年「中國：一個國家的肖像」
今日美術館，北京，中國

1986 年，印度
劉香成拍攝印度瑜伽大師

2009 年「中國」，Casa Asia
巴塞羅那 / 馬德里，西班牙

2012 年「成功的女性 (1911—2012)」
巴黎，法國

2012 年「劉香成看中國」
AO Vertical 藝術空間，香港，中國

2019 年「劉香成個人攝影展」
香港巴塞爾藝術展（星空間畫廊），香港，中國

2020 年「設計的價值在中國」
設計互聯與英國 V&A 博物館合作展覽，深圳，中國

2021 年，衢州
劉香成拍攝演員、歌手周迅

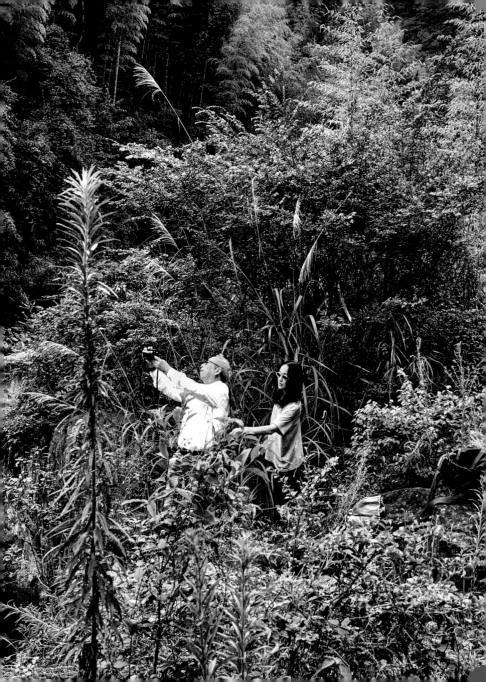

宜將記憶寫入夢
── 寫在劉香成攝影展及攝影畫冊出版之際

靳宏偉

 一位歐洲的女學者，問歷史學家威特克：「您能用最簡明的語言，把人類歷史濃縮在一本小冊子裏嗎？」他回答：「只要幾句德國諺語就夠了。」其中一句是「時間是篩子，最終會淘汰一切沉渣」，歷史留下的影像則相反，它們是沙灘退潮沉沙抹去後極少數能留下的閃閃發光的金子。

 呈現在我面前的是一組劉香成先生 20 世紀 70 年代末至今的紀實攝影作品，攫住我視線的這些生動的紀實攝影作品讓我立即跟「思索」「詢問」「反思」這三個詞產生了關聯。看後着實讓人感受到了愉悅與驚喜，回憶跟思念。經歷過那個年代的我們，對於劉香成用相機給我們描繪出的每一幅動人的畫面都充滿着一種不可磨滅的回憶。改革開放前後淳樸的民風真正賜予他又一隻認識世界的眼睛，使他有可能輕鬆地將相機當成畫筆，記錄下一幅

又一幅的活生生的都市風情畫。

　　普通民眾在那一刻的生存與心理狀態，都是他嫻熟而刻意去着力表現的內容：大到尼克遜總統在綠皮火車上的平民姿態，小到平頭百姓的趣味點滴，俗至平民百姓的喜怒哀樂，雅至眾多藝術家的優美姿態，都成了他都市風情畫中所着力表現的內容。他將毫不掩飾的情感注入了畫面之中，禮讚啟蒙中的文明，針砭偽善時弊，將多個活生生的畫面多角度立體化地展現在我們的面前。攝影史上，紀實攝影一直有着幾種不同的路徑，即便是新聞攝影也同樣有着就事論事，按下快門記載一下了事的手法。而另一種則是具有豐富而濃厚的藝術情趣，強調超現實主義的寫實意蘊。毋庸置疑劉香成先生屬於後一種。他偏愛那種與對象之間的距離感，重視視覺效果與視覺韻味，懂得影像優美的平衡之道與不可忽略的敍事能力，如「三個戴墨鏡的時髦青年」「在故宮喝着可口可樂的青年」「在毛主席雕像前滑旱冰的青年」，這些在他的鏡頭裏都被賦予了無可挑剔的視覺語言魅力。

　　在大變革的時代，稍縱即逝充滿着錯位的時空中，他敏捷地捕捉到了無數個耐人尋味的瞬間，看着這些凝固的畫面，讀着這些既讓人疲憊又感到輕鬆的作品，由衷地生發出一種感歎：步入現代生活的人們，精神與情感，物質與浪漫，守舊與更新……人們的希翼與追求是多麼的具體而真實，在跟歷史的對話中，劉先生顯然不是一個反應遲鈍者，他所記錄下來的畫面與痕跡，幾乎所有的作品都顯得極為真誠與落拓。

　　記得歌手汪峯曾經說過：唱歌難度最大的是抱着個吉他孤獨

地自唱，因為他那時才有露怯的可能。其實攝影師又何嘗不是如此，更多的時候，在我眼裏的劉香成先生，他不是一個聲嘶力竭的搖滾歌手，而是一個悠揚的民謠歌手，緩緩地介入，沉穩地抒情，用影像滲入人們的心靈，產生一種碰撞後再融合的和弦。

在攝影史上一直富有爭議的「決定性的瞬間與非決定性的瞬間裏」，劉先生永遠都是一個居中者。有時，他捕捉到的瞬間處於高潮的頂端；有時，他按下的快門，畫面平靜而含蓄，畫面並不像人們想像的那樣激動人心，但真實地告訴大家：這裏有故事。假如一個攝影師他的視覺敘事能力宛如一個音域寬闊的歌手，想低能低得下，要高能高上去，他，一定具有不可多得的才幹。

紀實攝影在一定的意義上，無論是大師還是無名小卒，留下佳作時不可避免地需要一些運氣，而劉香成先生的作品幾乎跟運氣沒有任何關係。這次回顧大展的作品前後跨度長達四十多年，除了在中國創作的作品之外，還能看到他印度、阿富汗、蘇聯、美國以及遍佈世界的足跡與佳作。讀他的作品越多就越能感受到他比別人多了一隻認識世界的眼睛，因而才有那麼準確的觀察與掌控能力。正因為如此，他能獲得普立茲現場新聞攝影獎也一定是偶然中的必然。

多少年以後，當後人看到這些作品時，無論是誰，一定會感到無比的欣慰，因為他給我們留下了不僅僅是屬於一個時代的記憶。

2023 年 2 月 26 日乍暖還寒時急就於美麗的家鄉西子湖畔

劉香成：用照片記錄那個年代的中國

李乃清

外國記者身份與華人面孔，讓劉香成能順利展開工作。據統計，1979 年至 1981 年，西方媒體關於中國的報道，65% 的圖片都是劉香成拍攝的。他的照片保存了中國那個年代的記憶，畫面中既有國家領導人，也有平民百姓；既有進行中的農村經濟改革，也有城市裏逐漸增多的巨幅商業廣告和現代化設施。

「今天，無論中國人還是西方人，想要理解這個複雜的國家，都不要忘了，那些已經永遠成為歷史的圖片，曾經就是幾億人真實的生活方式。」

1991 年 12 月 25 日傍晚，美國 CNN 的工作人員正扛着攝像機，在莫斯科克里姆林宮的紅毯上來回跑動，望去他們好像在主場作戰；美國和蘇聯兩個超級大國持續近半個世紀的冷戰，即

將以一方主流媒體進入另一方首都核心直播其最高領導人的辭職演講宣告結束。

劉香成（Liu Heung Shing），時任美聯社駐莫斯科首席攝影記者，這個戴着眼鏡、身手敏捷的美籍華人，1990年初被派往蘇聯之前，已在中國、印度、韓國及南亞多地工作了十幾年。

這一天，劉香成挎着相機，走進那個即將上演重頭戲的房間，在戈爾巴喬夫發表講話的桌子正對面，巨大的三腳架支撐着一台老式電視攝像機，劉香成不慌不忙坐在三腳架下。旁邊的克格勃提出警告：待會直播，不許拍照。

「親愛的同胞們、朋友們：鑒於最近獨立國家聯合體已經形成的局面，我宣佈辭去我作為蘇維埃社會主義共和國聯盟總統的職務。」攝像機電流低鳴，時間分秒流逝，「一些錯誤完全可以避免，很多事情可以做得更好……」演講接近尾聲，劉香成早已算好快門和光圈參數，他悄悄撥動相機旋鈕，只等戈爾巴喬夫手中最後一頁稿紙落向桌面。

—— 咔嚓。

一個時代落下帷幕。

劉香成用鏡頭捕捉到了這一「決定性瞬間」，為此，他後背挨了克格勃一拳。

第二天，這張戈爾巴喬夫扔下講稿的照片，幾乎覆蓋了全球各大媒體頭版頭條，拿下新聞人眼中「最昂貴的地皮」。1992年，劉香成因對蘇聯解體的出色報道贏得普立茲現場新聞攝影獎。

2023年6月9日，「劉香成 鏡頭・時代・人」大型攝影回

顧展於上海浦東美術館啟幕。展覽現場，戈爾巴喬夫手中稿紙呈虛邊動態的代表作旁，劉香成並列展出了他同年拍攝的另一張照片：1991 年，在基輔，擔心通貨膨脹的人們到當地銀行提取存款，畫面中神色憂慮的烏克蘭老人顫巍巍的雙手和捏着的鈔票同樣呈虛晃狀。

「我剛去到那裏，一塊美金才拿到 9 毛錢盧布，等我 1993 年離開時，一塊美金能換差不多 4800 盧布。」劉香成向記者回憶，「那個年代，蘇聯一個核子工程師連 10 塊美金薪水都拿不到，但在最困難的時候，蘇聯有一千多個國營農場都是中國人在種田。我就問這些中國農民，他們怎麼付錢給你們？他們笑嘻嘻道，他們沒錢，但他們給我們拖拉機和卡車，我們就開回去。」

步入浦東美術館四樓展廳，觀眾彷彿走進一條時空隧道，展覽以「面孔」、「姿態」、「時機」、「刺點」、「人羣」、「風土」、「後記」七個單元，呈現了劉香成近兩百張珍貴攝影作品，這是他迄今為止體量最大的一次展覽，首次為中國觀眾帶來他攝於中國之外、擴至全球視角的多件經典作品。

中國、美國、印度、韓國、阿富汗、蘇聯……自 1970 年代以來，劉香成用鏡頭記錄下許多耐人尋味的瞬間，其中，有些是宏大的歷史敘事：帝國崩潰、戰爭爆發；有些是細微的溫情日常：平民換上時髦新裝，明星卸下光鮮妝容……這些浩然洪流中的光陰切片，層層疊疊拼貼出歷史行進的方式。

72 歲的劉香成為人謙和、語速平緩，娓娓道出自己近半個世紀遊走世界的拍攝心得：「每個人都有苦有痛、有酸有甜，攝影

師應該平視鏡頭前的任何人，懷着深切的 empathy（同理心）尊重每個人，不要俯視或仰視。」

大白菜在天上飄，像樂譜上的音符

劉香成掐指一算，自他舉起相機將鏡頭對着中國，今年已是第 46 個年頭。生於香港的他，其實一直都在用自己的方式，講述「中國人與世界」的故事。

夜深忽夢少年事，1960 年代在香港，劉香成趴在報館裏學英文，父親常把一摞美聯社電訊稿拍給他：「想知道世界是甚麼樣子，答案在這裏面。」

1951 年 10 月，劉香成生於新中國成立後的香港，他父親劉季伯是湖南邵陽人，曾活躍於香港新聞業並從事國際新聞編輯一職。1949 年開國大典那日，香港《星島日報》一篇題為《春天來了》的熱誠社論，執筆者就是劉季伯。

童年時期，劉香成隨母親陳偉雯回福州生活。他外叔公陳璧是清末任期最長的郵傳部尚書，政績包括收回京漢鐵路的運營權、創辦交通銀行，以及用福建馬尾船廠的部分經費為慈禧太后修建頤和園。

劉香成父母結婚時，陳家送給新婚夫婦一座宅院，取名益香亭。1957 年，劉香成入讀福州鼓樓一中小學，在幼稚園當園長的母親帶着他搬回益香亭大宅，但這裏已不是劉家私產，他們住在後院，前院陸續住進許多人。「我會這麼長時間一直有興趣將鏡頭對着中國，想來這是個選擇和傾向。如果當年我在福州沒有

經歷過『大躍進』、『除四害』那些，就不會對這個社會有這種記憶和感情，許多海外華僑其實並沒有真正進入這裏的興趣。」

1960 年，劉香成回到香港生活，從小在迥異的環境中切換身份，他漸漸養成習慣：觀察周圍人的肢體語言，他們的微表情和衣着打扮，都在向外界傳遞信息。12 歲那年，父親的朋友送給劉香成一台相機，「當時那就像是新奇的玩具，但我還沒有閒暇去看或去理解攝影，學英文學粵語佔據了我太多時間。」

1969 年夏，劉香成前往紐約市立大學亨特學院修讀國際政治。平日他也去城中看些展覽，接觸到戴安·阿勃絲（Diane Arbus）等人的作品後開始關注攝影。大學最後一學年，他憑興趣選修了攝影課，課餘拍攝了紐約街頭無家可歸的女人和猶太教機構中的智障兒童等社會邊緣羣體。這組頗具同理心的街拍吸引了攝影大師瓊恩·米利（Gjon Mili，1904-1984）的注意，他邀請這個東方小夥子到自己所在的《生活》雜誌實習。這次相遇，開啟了劉香成此後傳奇的攝影生涯。

「米利從不跟我說快門、光圈那些技術問題，他教我如何『閱讀』圖片。每天下班後，我們喝一小杯威士忌，切點水果，他就指着滿牆圖片給我講，這張好在哪裏，那張如何構想，這裏頭也有很多他好友布列松的照片。甚麼樣的畫面會變成一張經典？它跟觀者一定要有情感聯結，他可能是個陌生人，也可能是認識的人，但要在這張畫面裏找到共情和對話，要讓觀者進入你的畫面。他不是在看圖，而是在讀圖，這就是恩師米利教導我的。」

在大學圖書館裏，劉香成發現了小冊子《中國新聞分析》，那

是定居香港的一位匈牙利牧師編輯的英文出版物，當時是西方人獲知中國動態的一扇窗戶。劉香成每期都讀得入迷，由此萌生回中國的念頭。此外，他還找到了馬克·呂布的影集《中國的三面旗幟》，「我深受觸動，因為我也參與過建設社會主義總路線、『大躍進』和『人民公社』。」

1976 年秋，劉香成還在巴黎左岸準備採訪新當選的法國總理，9 月 9 日，搭乘地鐵回酒店時，他看到地鐵報攤上到處是頭版印着毛澤東肖像的報紙。他意識到，是時候回中國了，那裏必將發生巨變。

這年 9 月中旬，劉香成作為美國《時代》周刊特約攝影師，憑藉「港澳華僑回鄉證」抵達廣州。他在廣州住了十來天，抓拍了些照片：街頭晨練的老人，左臂縛着黑紗，邊打拳邊同旁人聊天。他發現，人們臉上的表情不再緊繃。

1979 年中美建交後，劉香成在北京正式住了下來。「北方的冬天只有大白菜，要吃黃瓜或西紅柿，你得有證，去王府井某條胡同里的特殊供應店才能買到，所以北京整個冬天陽台和樓梯上都擺着大白菜，我就好奇，大白菜從哪裏來？他們怎麼收割的？」1981 年，劉香成拍攝了首都四季青人民公社農民採收大白菜的照片，「當我看到農民把大白菜扔上大卡車，我也嘗試去扔，結果發現根本扔不動，因為大白菜剛割下來，裏面都是水分，很重，但那些農民在卡車兩邊一個個扔上去，我發現，大白菜在天上飄，好像一個個樂譜音符：do、re、mi、fa、sol、la、si，滿天都是大白菜，我就等着它們形成一條長虹，拍下來既詩意，又

說明了老百姓的需求。我好多圖片都跟當時的社會產生關聯。」

外國記者身份與華人面孔，讓劉香成能順利展開工作。據統計，1979 年至 1981 年，西方媒體關於中國的報道，65% 的圖片都是劉香成拍攝的。他的照片保存了中國那個年代的記憶，畫面中既有國家領導人，也有平民百姓；既有進行中的農村經濟改革，也有城市裏逐漸增多的巨幅商業廣告和現代化設施。

劉香成的鏡頭也常潤物細無聲地探入人們的日常生活，哪怕是青年男女依偎着「軋朋友」（結交朋友）的私密畫面。他提及自己 1981 年拍攝北京月壇公園裏的情侶，「我最初被這對情侶對視的樣子打動了。我注意到他們的腳交叉在一起，男人溫柔地握住女孩放在膝蓋上的手。這個形象大聲地講述着這個時代。他們的求愛方式與歐洲人的公開親吻和擁抱截然不同。對我來說，這張照片揭示了東方人如何用非常微妙、特別的肢體語言來表達他們的情感。」

那個年代的文人，這個時代的明星

2023 年 6 月 14 日，劉香成發了條朋友圈：「昨天我十分尊敬的藝術家朋友黃永玉先生走了，我永遠懷念並記得他慈祥地告訴我：『香成，你隨時想吃我們家鄉的豆豉炒辣椒，你就過來』……先生一路走好。」

走進劉香成攝影回顧展「面孔」板塊，黃永玉先生揮毫的老頑童肖像照迎面映入眼簾。1996 年，黃永玉曾為劉香成的影集《毛以後的中國：1976-1983》（第四版）作序，稱讚這冊影集「是

一種歷史和情感的焊接劑」,「把我們當年再錯過、再忽略也毫不足惜的生活餘痕準確地捕捉住,成為珍品」,「用但以理式的預言、伊索的雋智告訴我們,不要絕望,歷史並非到此結束」。

黃永玉親切地稱呼劉香成「老弟」,「我多麼珍視他對人民和土地的脈脈深情。他的作品樸素得像麵包,清澈如水,有益如鹽,新鮮如山風,勇敢如鷹,自在如無限遠雲。」

回望上世紀七八十年代,劉香成曾登門拜訪過黃永玉、黃苗子、吳祖光、侯寶林等多位藝文界前輩,這些老人家在特殊年代飽經滄桑,他們同年輕的劉香成聊成了忘年交。

劉香成 30 歲生日那天,黃永玉、侯寶林都贈他墨寶,還教他怎麼吃大閘蟹,吳祖光夫人新鳳霞畫了一幅桃子送給他。「有段時間我常去吳祖光先生家,新鳳霞下廚做菜,但他們遵循傳統,男女分桌吃飯,我們在外吃飯聊天,新鳳霞都不出來的。」劉香成在與這些前輩談笑風生之際,不動聲色按下快門,為那個年代的文人保存了一幀幀生動的肖像。

「面孔」是劉香成進入陌生環境的一把鑰匙。拍攝一張面孔,或捕捉一個表情,意味着鏡頭要貼近對方。展牆另一側:「笑容可掬」的阿城、《有話好好說》片場「橫眉冷對」的張藝謀和姜文、列車上略顯憂鬱的鞏俐、望着晶瑩雨滴若有所思的周迅、在氤氳的荷花池邊埋首作畫的曾孝濂……面對劉香成的鏡頭,他們卸下防備,展現出自己純任自然的狀態。

「我跟阿城比較聊得來,他父親是中國很有名的影評家鍾惦棐。阿城跟我說,他受到的教育主要是中學時代趴在琉璃廠那家

中國書店的地上，讀了很多新華書店沒有的舊書。」劉香成曾在一部口述作品中提到，「還有一次畫家吳冠中找我，希望《時代》周刊介紹一下他的作品。我也沒看大明白，現在他的畫變得無比昂貴。」

進入 21 世紀的中國，劉香成的鏡頭也聚焦當代的明星藝術家：蔡國強、劉小東、張曉剛、曾梵志……他拿起相機拍下他們的高光時刻，有時只用眼睛觀察，閱讀他們身上獨特的時代氣息。

有一次劉香成跟蔡國強回他故鄉泉州，到家後蔡國強先去祭祖，這時劉香成注意到蔡國強奶奶在看向另一邊。後來蔡國強告訴他：「你成功地拍到了我兩個祖母在一起的照片，而她們兩個一輩子從沒說過一句話。」

展覽開幕前一天，劉香成為朋友邁克爾・萊維特（Michael Levitt，2013 年諾貝爾化學獎得主）夫婦做了次私人導覽，我們幾人行至劉小東的肖像前駐足討論起來。「劉小東會趁着模特休息的空當檢查自己的繪畫。」照片中的劉小東身穿蘋果綠襯衣，裹着牛仔褲的雙腿隨意地「掛」在沙發椅扶手上，頭頂懸着他的畫：席夢思上的女子斜倚着，雙腿伸去的角度和他的坐姿相映成趣。我忍不住問：「這是擺拍的吧？」劉香成搖搖頭，他身邊的太太、藝術評論家凱倫・史密斯卻較真道：「但我記得是你讓他那樣坐的。」兩人逗趣似的爭起來，一旁的大科學家邁克爾朝我調皮地眨眨眼：「我也不信（他沒擺拍）。」

當我們走進「姿態」板塊，看見展板上放大的經典照片，邁克爾興奮起來，舉起手機，熱情邀請劉香成站在作品下「擺拍」。那

是劉香成頗負盛名的一張代表作：1981 年，大連理工大學一名男生在練習滑旱冰。這是個生機勃勃的年輕人，身姿優雅得像在跳芭蕾，他振臂高飛的瞬間，青春氣息撲面而來。

面對老友的手機鏡頭，年過七旬的劉香成非常配合地「蹦躂」了一下，可惜我們誰也沒抓拍到，邁克爾不依不饒，「再跳一下！」劉香成大笑：「Come on！作為攝影師，你只有一次機會！」

對於劉香成而言，「姿態」是解鎖人在某些歷史時刻精神處境的密碼，使用膠卷拍攝黑白照片的年代，劉香成必須抓準時間點，他常表示，「時機」並非運氣，而是舉起相機前準備和研究的結果。

早年在北京生活，劉香成幾乎每天都經過天安門廣場，這是他觀察中國人生活的重要場域。1981 年初夏某晚，他看到許多青年席地而坐，藉着廣場華燈刻苦閱讀。那時剛恢復高考不久，對於求學飢渴的青年而言，最重要的是：路燈是免費的。劉香成拿出隨身攜帶的小型萊卡相機，悄悄蹲在一個捧讀書本的女孩面前，按下手控快門，心裏默數，直至完成此生最長的 23 秒曝光。

「我的照片抓取的是重新燃起人文精神的中國和中國人。這段轉變時期中充滿了急切與新奇。經過這一時期，中國真的開始融入了世界。」

1981 年，劉香成以「銳眼」捕捉到天安門廣場上專心備考的莘莘學子，也隨愛新覺羅·溥傑回到故宮，在空盪盪的紫禁城為老人家拍下一張意味深長的肖像。

溥傑是末代皇帝溥儀的弟弟，溥儀 1967 年病逝，溥傑和他

的日本皇族妻子一直生活在北京，劉香成在西城一所小院子裏見到他時，他已年逾古稀。劉香成好奇：「你家裏還有甚麼是過去留下來的？」溥傑告訴他，「院門口那只瓷狗，是德國皇帝送給我們的。」

劉香成提議去故宮為溥傑拍照。到了約定那天下午 3 點半，故宮博物院已停止售票。「最後一批遊客離開了紫禁城，身材矮小、戴着大眼鏡的滿族人溥傑引導我緩步走向午門，門衛微笑着招呼我們進去。夜幕漸漸籠罩紫禁城，溥傑和我一起走向太和門。」

溥傑告訴劉香成，自己曾因穿着佩有黃色飾物的袍子遭到哥哥呵斥。在壯觀的深紅色皇家大道上，他又比劃道，「哥哥曾和我在這裏學騎自行車。」然後，他指向一座亭子，兄弟倆曾在那裏跟隨蘇格蘭老師莊士敦學英語，莊士敦給溥儀取了個英文名「亨利」（Henry），溥傑則是「威廉姆」（William）。

夕陽西下，落日的餘暉灑滿空曠的大殿前廣場，劉香成為溥傑找到一把椅子，老人雙手環抱胸前，笑盈盈面對鏡頭……結束拍攝後，溥傑建議劉香成也坐過去，以相同背景為他也拍了張肖像，這或許是劉香成最珍貴的一次「擺拍」。「在我跟中國打交道的漫長歲月中，這是一個無法忘卻的瞬間：有那樣一位老先生，給我當導遊，參觀他從前的家。」

美聯社有個「多彈頭導彈」

當年在審判「四人幫」的新聞爭奪戰中，每天上午 11 點庭

審休息，12點美聯社的稿件就發佈到了全世界。路透社北京分社社長逢人就說，美聯社有個劉香成，簡直就是個「多彈頭導彈（MIRV）」，隔三差五「放火箭」（新聞行業搶先發佈獨家新聞叫「放火箭」）轟炸我們，搞得我們很被動。

作為新聞攝影師，劉香成和其他記者一樣與時間賽跑，常常是負重奔波。此次展覽現場，浦東美術館特意留出一方空間，復古模擬出上世紀七八十年代上海錦江飯店的衞生間，實景再現了劉香成當年獨特的照片沖印經歷。他說，差旅途中，每到一處，首先要做的就是改造出一個「暗房」。「我在全球無數的酒店衞生間裏洗過膠卷。」

開幕前一日布展時，劉香成和年輕助手跪在地上，小心翼翼拆開包裹，取出兩台笨重的信號發射器，「左側為模擬信號發射器，右側為數字信號發射器 Leafax（底片傳真機）。Leafax 技術是一種數字無線傳輸系統，為新聞攝影師提供了輕便、緊湊且易於使用的解決方案，可以實時傳輸圖像。」

1990 年代初，劉香成已開始使用彩色膠卷拍照，洗彩色膠卷需要把藥水加熱到 38.4 攝氏度，過冷過熱都不行。膠卷洗好，他用打字機打出圖片說明，貼在下面，再放入傳真機發稿。「當時傳真機發送一張彩圖需 24 分鐘，1 小時只能傳 3 張，遇到信號斷線還要重發，耗時更久。」

20 世紀最後 25 年裏，劉香成背着裝有「相機、鏡頭、衞星電話、暗房設備、打字機和傳真機」的超重行李，常年穿梭於國際新聞現場，記錄下中國的改革開放、荷里活的名利場、南亞地

區的軍事衝突，再到橫跨歐亞大陸的蘇聯解體，「拖着這 100 公斤東西，在各地海關填表、蓋章、安檢，流程無比熟悉，身心確實疲憊。」

駐印度和南亞的 4 年，是劉香成職業生涯中最忙碌的時期，經常一天要開八九小時車，行駛在坑坑窪窪的路上。「有時一隻猴子跳到你車上，有時前邊又被一羣牛擋住。」即便如此，他也不忘用鏡頭記錄下沿途風光與市井百態，正如他在回顧展「風土」板塊所呈現的新德里農村景象，在全球化視角下，這些照片反映出一個民族對待自身傳統的態度。

在中國的拍攝，劉香成依憑的是他洞察世情的智慧，但在那些危險地區，他也從不缺乏勇氣和膽識。「當我在巴基斯坦的卡拉奇和斯里蘭卡的科倫坡拍攝騷亂時，我就已經知道了要避免去看暴徒的眼睛，那是對襲擊的邀請。」

在先後為《時代》周刊和美聯社服務的 17 年裏，劉香成見證了 20 世紀諸多里程碑式的歷史事件，曾於 1989 年和 1992 年當選美聯社年度最佳攝影師。展覽現場，在以細節觸動觀者的「刺點」板塊和以羣像鋪陳現實的「人羣」板塊，一系列或冷或熱、或硬或柔的攝影作品，在方寸之間講述着畫面背後更大的故事。

冷戰後期，美聯社將劉香成派往蘇聯，對於新聞工作者而言，這是一份風口浪尖上的工作。1991 年「八一九事件」發生時，劉香成正在加勒比海邊休假，美聯社一個電話打來，通知他立刻趕回莫斯科。當時，四千多名蘇軍士兵和數百輛坦克堵在街頭動彈不得，劉香成拍攝紅場上的示威人羣，一些樸素優雅的俄

羅斯老太太正大聲朗誦普希金的詩歌。

　　街頭爆發了小規模武裝衝突，但很快平息下來。對政變保持觀望的人羣裏有 39 歲的克格勃中校軍官、日後接替葉利欽的普京，政變發生的第二天，他就辭去了情報機構的職位。

　　劉香成說，他在中國拍攝的對象，很多後來都成了朋友，「但在蘇聯，我拍攝的是一種社會現象。」1992 年，劉香成還獲得了美國海外記者俱樂部柯達獎，他將自己在蘇聯拍攝的照片整理成書 ——《蘇聯：一個帝國的崩潰》。

　　劉香成記得，蘇聯解體後，有一天，那個打了他一拳的克格勃竟來到美聯社駐莫斯科辦公室，這位前特工已「下海」賣起防彈衣，他向劉香成比劃介紹，AK-47 步槍近距離可射穿 14 個人的身體，但克格勃造的防彈衣能擋住它的子彈。

　　劉香成掏錢買下了那件防彈衣。

東西方文化的「擺渡人」

　　「我以攝影的形式表達我對中國、對中國人的看法，我與西方攝影師、與中國國內的攝影師視角都不相同……如果不是早年在福州生活，如果不是在性格形成時期有西方生活的經驗，我絕對不會看到新中國這些細微的差別。在中國早年的生活使我了解了制度的必然性，而同時，我在美國和歐洲的生活經歷又讓我接受了人文主義精神的影響。」

　　早在美國求學期間，為完成關於法家和韓非子的畢業論文，劉香成曾花大把時間閱讀李約瑟的書籍，尤其是《中國的科學與

文明》,「它給了我一種看待中國的新方式,以一種遠距離的、超脫的方式描述中國的過去和文化成就。」

1990 年代初,他在巴黎聖日爾曼一家舊書店裏又與林語堂的文字重逢,賽珍珠對《吾國與吾民》的一段評價讓他深表贊同 ——「它寫得驕傲,寫得幽默,寫得美妙,既嚴肅又歡快,對古今中國都能給予正確的理解和評價。」這與他最終確立的鏡頭語言,形成了某種映照。

劉香成坦言,這些年來,他一直在做「翻譯」工作 —— 翻譯東西方兩種文化和價值觀的差異,把一方的真實想法,用另一方能夠聽懂的語言傳達過去。早年,他用的是鏡頭語言,後來任職時代華納和新聞集團的高管,他仍在溝通不同的思想,嘗試以視覺敍事打破各種認知壁壘,在各種關係中重建互信。

北京申奧成功後,凱倫建議劉香成為外國友人了解中國做點甚麼,於是便有了 2008 年出版的厚重影集《中國:一個國家的肖像》。劉香成以攝影家和歷史研究者的視角編選圖片,幾年時間裏,他和凱倫篩選出 88 位攝影師的上千幅作品,展現了從 1949 年到 2008 年中國發生的不可思議的變化。

「1977 年,我第一次來到上海,這座城市在晚上 7 點以後天就黑了,某小區裏的數百名居民,每人帶一張硬木凳,圍坐着看 6 英寸的黑白電視機。如今的上海是一座不夜城,位於世界性城市的前列。」2010 年世博會,劉香成編著完成影集《上海:一座偉大城市的肖像》,呈現了「一部關於近 2500 萬人口城市激動人心的敍事」。「20 世紀初,來自世界各地的人們分別根據倫

敦、巴黎等城市，將『何為最佳建築設計』的想法帶到上海。但卻少有人意識到這座城市如今變成了甚麼樣子，以及未來我們會居住在一座怎樣的世界性城市裏。」2014 年，他與凱倫從北京搬到上海，並於 2015 年 5 月創辦上海攝影藝術中心。劉香成表示，自己上世紀 70 年代在紐約，正是在那些藝術中心受到啟發，才有此後幾十年的攝影生涯。「好照片能讓觀眾開闊視野、啟迪心智。」

北京奧運和上海世博後，2011 年 10 月，辛亥革命百年，劉香成又編著了影集《壹玖壹壹：從鴉片戰爭到軍閥混戰的百年影像史》。「這 100 年裏中國人吃了很多虧，我想用這些圖片，讓大家看到事實的細節。」影集封面照是參加辛亥年起義的一個新軍軍官，他穿的軍裝衣領釦子不見了，改用一枚別針別住。「從這個小細節就能看到，新軍財政狀況不妙。」這張照片是劉香成從意大利一位神父的收藏中找到的，「我給他寫了好多封信都沒回應，又給他打了三四次電話，終於說服他簽下合同，把這張圖片給我們。」

為了編輯這本影集，劉香成滿世界搜集圖片，「跨越中國大陸和台灣，橫穿歐洲和美洲，遍訪各地的公共展館和私人藏品」。他還遠赴澳洲，尋找擔任過袁世凱政治顧問的老莫理循家族遺留的資料，順藤摸瓜找到了關於八國聯軍和義和團的兩組珍貴圖片，「百年恥辱」的歷史細節，在海量圖片裏漸漸浮現。

「重要的是，這些照片為當今讀者提供了那個時代的視覺影像，促使人們思考百年之前中華民族的海外形象，彼時中國不曾

料到會在 2001 年加入世界貿易組織。」劉香成在影集序言《通往一九一一的動盪之路：一部看得見的歷史》中寫道，「中美重新打開外交大門 40 周年之際，亨利·基辛格在其新著《論中國》（On China）中說道，在中國尋求與外界溝通的過程中，很多中國當代自由派國際主義者仍然認為西方對待中國特別不公正，而中國正從曾經的劫掠中重生。我希望這本影像集可以用看得見的方式，為研究現代中國史的歷史學家所提出的觀點作一點補充。」

在東西方雙重經驗交織影響下，劉香成既是「融入者」，又是「中間人」，多元的教育背景培養了他對文化的敏銳度，讓他得以對中國抱有深刻的理解。「無論你來自何方，如果對新中國前 35 年的歷史不夠了解，那對於後 35 年直至今天的認識也會產生偏差。在這個深入了解的過程中，我希望大家都少交點學費、少走些彎路。今天，無論中國人還是西方人，想要理解這個複雜的國家，都不要忘了，那些已經永遠成為歷史的圖片，曾經就是幾億人真實的生活方式。」

對話劉香成

將影像切片層層疊加，講述「更大的故事」

南方人物周刊：這次你的大型攝影回顧展「鏡頭·時代·人」中，除了早年在《中國夢》等影集中常見的那些描繪中國的代表作，我們還看到了你在其他國家拍攝的作品，可否也做些分享？

有何特別的行旅見聞？

　　劉香成：這是我在國外報道的圖片第一次呈現，觀眾可能會覺得比較新鮮。我主要希望國內觀眾對我有種認識，他們會發現，我的拍攝構想其實是一致的，並非在中國這樣拍，在外國那樣拍。

　　作為文字記者，駐外特派員的傳統由來已久，但作為駐外特派的首席攝影師，美聯社給我創造了許多機會，從美國到中國、印度，然後又去了阿富汗、柬埔寨、尼泊爾、斯里蘭卡，之後是韓國，再之後去了蘇聯……

　　一般攝影師某國某地有突發（新聞），他可能去十天三個禮拜就回來了，很少有攝影師長時間待在當地。我去一個國家，住下來安了家，春夏秋冬一年又一年，在這過程中認識朋友、聆聽他們的智慧和故事，我覺得這會影響到一個人，在新的文化社會裏面，有的給了你一些方向感，有的給了你一種可能性。

　　很多人問我你去了這麼多地方，最喜歡哪裏？我確確實實地說，我去甚麼地方都喜歡，尤其是做我們這種工作，我覺得這非常必要。我看到我太多西方同事在一個國家，一天到晚拉着臉、酸溜溜的，因為他在當地工作沒有展開，總是抱怨這個不好、那個不好，我覺得這是非常致命的。如果你去做報道工作，一定要對對方有好奇，裏頭潛台詞就是你挺喜歡這地方，不然你不會有興趣。

　　特派員在長期駐地期間會有閒暇，我認為休閒對一個人創作的作用不可低估，尤其是攝影師，你有這個 leisure（空閒）和興

趣，到處去聽聽不同領域的人如何表述他的環境、他的觀點、他的見識，有很多的人會給你不同的想法。而當地攝影師，因為文化差異或習慣使然，他跟特派員很多關注點會有出入。

比如展覽現場還原了錦江飯店以前的衞生間，那是我當年的「臨時暗房」，馬桶上面你會看到有張黑白作品：當年荷蘭女王到印度參觀甘地墓，有個印度最底層的赤腳賤民給她換鞋。印度攝影師不覺得有甚麼特別，但你見到不允許穿鞋的賤民給女王換鞋，觀察他們的互動和表情，就會發現一些新的視角，原來印度這個社會對人進行了這麼多的階層劃分，這就是外來者的視角。

我剛到印度新德里時，家裏有 5 個傭人，由於印度那種階層系統，這人不能進你的衞生間，那人不能進你的廚房摸你的菜刀和砧板，園丁又是另一個階層……最後你發現 5 個人常在吵架，My God！一個家裏要去處理 5 個傭人的矛盾，比打份全職工作還複雜！後來我在使館一個酒會上碰到一對夫婦，女的是美國白人，她跟我說，劉，如果你要真正地在印度有個美好生活，最重要的就是搞定家裏的「阿姨」。後來我把 5 個傭人全換掉，只用一個藏族阿姨，所有事情才都順起來。等我 5 年後要走時，我發現一大堆外國記者在排隊，劉，求求你，把你的藏族阿姨轉給我們，可不可以？

所以，小到日常生活的安排，繼而進入這個社會結構、人與人的關係裏，你再去看，北方的婆羅門和南方的有何不同，這些會不會影響你的畫面？我們相信你的健康和身體是由你吃甚麼來決定的，你的所見所思也是由你的知識結構形成的。再站遠一點

看，你覺得劉香成是新聞記者？不對，整個展覽裏面，新聞圖片佔比可能就 1% 到 1.5%，我對環境、社會和人感興趣，最後你會發現，我工作的邏輯和方式是切片層疊式的，圖片一張貼上一張再貼上一張，一個故事疊加一個故事再疊加，我在「講述一個更大的故事」。

南方人物周刊：美國《新聞周刊》評價你是「中國的布列松」，不知你本人怎麼看這種類比？如何評價布列松的影像風格？

劉香成：布列松早年學習美術，後在劍橋攻讀文學，他是帶着法國人那種特別的布爾喬亞式的情結來看世界的，也以此來拍中國、墨西哥、美國和英國等等，他的法式視角是有自己的偏好和解讀的。他這樣拍當然也很好，他的徒弟馬克·呂布也是類似的風格，所以中國人看到這些畫面會覺得充滿法式魅力，即便拍攝 1949 年前後的中國，當時中國很窮，處於混亂之中，但他還是能通過鏡頭發掘出某種特殊的審美。你會發現，美國人從來就不這樣看世界，英國早期也有約翰·湯姆森（John Thomson）這樣的攝影師過來，英國人和德國人也不會拍出這種畫面。我發現，布列松的作品投射出他作為攝影師的某種懷舊善感，這是非常法式的浪漫和詩意。

我 70 年代讀大學時就去過巴黎，認識了宋懷桂，當時她也剛從北京出來，前前後後我對這種東西也很敏感，因為我也帶着自己的童年記憶。1969 年剛到美國，我一個中國人直奔伍德斯托克音樂節，看到瓊妮·米切爾（Joni Mitchell）這些人，他們生動的肢體語言和表情讓我明白：這下我進入了一個全新的世界。

我對人一直很感興趣，也隨着朋友去哈佛大學參加反越戰游行，我當時對越戰並不了解，但被周圍環境形塑：那些你遇見的人、聽到的事。

我覺得布列松展示的他對世界和人的興趣我也有，但我們的區別是很明顯的，我努力地去嘗試，使用切片層層疊加的方式，講述一個更大的故事、更大的 vision（圖景）。不然，你說改革開放，不可能用一個畫面來講述，這就像剝個大洋蔥，要有「閒暇」一層層剝下去，要做到這點，我覺得我的優勢比他大。

拍攝日常生活，真相自己顯影

南方人物周刊：我發現你拍中國時鏡頭也常聚焦女性的美容、整形，除了 1980 年那張著名的雙眼皮手術照，你還拍了不少女性在理髮店燙頭髮的照片，1981 年拍過，1996 年又拍了溫州燙髮女子，是在捕捉改革開放後的審美變化？

劉香成：其實我不是在看這一點，我的出發點是，因為我知道在中國，社會、經濟、政治，它的意識形態，都會影響老百姓的日常生活，我感興趣的是它如何在日常生活裏出現？後來我去了蘇聯，才知道這方面中國比蘇聯做得更到位。如果你拍攝日常生活，真相便自己在其中顯影。如果你想報道中國的社會政治，老百姓的生活給你提供了無比豐富的材料，從標語到運動，都會在這個日常生活裏面顯現出來。

新聞是在馬路上、在里弄中，在方方面面的生活裏，從對美的選擇到物質生活的追求，你會發現，這是一個報道的天堂。

當然，首先你要有這種敏感度，體會這個事情它是怎樣深入生活的。工廠這邊也有政治學習，一幫工人坐在裏面，那裏的光線和燈光等等，但是這次展覽不可能把我的東西都展現出來，只是從某一個方面告訴你，攝影能給你提供這麼多的可能性。

南方人物周刊：這次展覽中的「面孔」板塊，比較新的作品是你 2021 年拍攝的周迅和竇靖童。是怎樣的拍攝契機？照片背後有何故事？

劉香成：拍攝周迅完全是一個偶然，有次我們吃飯時，她說，我整天在熒光燈下，好像在一個泡泡裏面，一舉一動都被看在眼裏，卻感覺自己與世隔絕，生活很沒意思，我想回到跟大家一樣的生活，去一個地方生活幾個月。我知道她喜歡攝影，就說，那你應該拿着你的相機去拍你身邊的人，然後我來拍你拍這些人。過了幾分鐘，她對我這個想法開始有了各種反應。她拿出一張紙來，列出她演藝圈裏的朋友，哪些喜歡攝影，哪個導演在她生命中有過啟發等等，列了好多。隔了一段時間，甚麼都沒有發生。但有意思的是，周迅最後說去她的老家衢州，去拍當時跟她在幼兒園、小學一起長大的童年夥伴。果然，她把那些朋友都找了出來，我從她和他們的互動態度中，漸漸找到周迅的 character（性格、個性），在他們面前，她是沒有任何架子的。

拍攝過程中，我有好多其他畫面：她在河岸邊躺着，她在老家跟這些朋友一起去唱歌等等，她的個性在這些畫面中漸漸變得生動起來。後來又到北京，她說要去美術館，那天下着傾盆大雨，她靠着個玻璃窗，好多雨水一點一點地下下來，然後我拍她。我

說，她仍在尋找某些莫可名狀、充滿無限可能的事物。

　　竇靖童也是周迅那個 list 裏的人，她喜歡圖片，有次我就跟她去北京郊外她朋友的一個地方，她去那裏沖洗膠卷，喚起她的許多回憶。

　　南方人物周刊：我之前還看過你早年拍攝的瞿穎（1996）和陳紅（1997），這次沒有展出，那兩張照片讓我想起瑪麗蓮·夢露的經典造型，風情萬種又相當自然。你在怎樣的情境下拍攝，能讓女演員特別信任地展現她最性感的一面？

　　劉香成：1994 年，我想從忙碌的日常工作節奏中出來休息一下，就去了巴黎，學了幾個月法語後，我說我還要回中國。那時去歐盟當個首席攝影師，或去白宮拍總統，我都沒甚麼興趣，那種情況下，一切都在掌控中，你只是沖過去，然後等着拍攝名流政要。在洛杉磯我也拍過邁克爾·傑克遜等等明星，但我最感興趣的，還是回到人文這個點上去觀察一個社會。

　　拍瞿穎、陳紅，是我又回到了中國，那時覺得媒體在中國發達，好像是一個奇跡，我想做一本華人的《Vanity Fair（名利場）》，拍這個世界村裏有意思的華人。我當時做的第一個封面，找了加拿大的朋友、著名攝影師道格拉斯·科克蘭（Douglas Kirkland），他就是拍夢露的，我叫他去拍了陳沖，後來又拍了鞏俐。

　　我為甚麼要那樣拍瞿穎？我跟她交流，她是湖南人，我也是湖南人，我說你有湘妹子的辣味，所以我說要給她拍一張造型大膽的。陳紅也是一樣，我先是拍了陳凱歌，他那時來了我的四合院，房子剛弄好，甚麼東西都沒有，我說，你把鞋襪都脫掉，你

就趴在我北房那裏我給你拍。那次拍的時候陳紅也在，她就說，甚麼時候你也拍我？我去拍她的時候，她把她母親和身邊一些人都帶到王府井飯店的套房，他們帶着一大堆化妝品和衣服，我說這些東西都不需要，你可不可以讓你媽媽和這些人都離開，我希望拍攝時周圍沒人。她馬上就叫他們回家了。我說你坐下、躺着隨意，放鬆就好。她就躺在沙發上，我拿了個梯子爬上去俯拍了那張照片。作為攝影師，你要在最短的時間內和對方建立一種基本的互信，那樣你才有戲。沒有這個東西，你就別幹這一行了。

選自《南方人物周刊》2023 年 7 月第 20 期總第 748 期

彈得好鋼琴，拉得了二胡
——「劉香成：鏡頭‧時代‧人」攝影展觀後

南無哀

 2023 年 6 月 8 日，「劉香成 鏡頭‧時代‧人」攝影展在上海浦東美術館開幕（展期至 2023 年 12 月 17 日）。這是劉香成近 50 年攝影生涯的第一個回顧展，收錄他 1976—2021 年間拍攝的照片 187 幅，由「面孔」「姿態」「時機」「刺點」「人羣」「風土」六部分組成，雖然也收錄了他在美國、阿富汗、芬蘭、印度、蘇聯及俄羅斯等地的照片，但核心部分是他拍攝的中國照片。徜徉展廳之際，筆者不由得想到了 1970 年代比劉香成略早訪問中國，且與他的照片語境頗有互文關係的兩個人：蘇珊‧桑塔格和羅蘭‧巴特。

 桑塔格於 1973 年 1 月踏上中國土地，這時距她第一次產生到中國來的念頭差不多過去了 40 年。這個國家與她本人、她的父母親有着親密而複雜的關係，又剛剛和鬥了幾十年的頭號敵人

美帝國主義把酒言歡，作為一個作家，她對這次訪問想法多多，在《中國旅行計劃》一文中有詳細羅列。但訪問結束回到美國，她對這次期待已久的中國之行未置一詞。1981年，桑塔格再次短暫訪問中國，還是默然無語。三年之後，她在《對旅行的反思》（1984）一文中談到了訪問中國的感受。她說西方人旅行的興趣已經從原始社會轉移到「革命社會」，他們到原始社會旅行是為了享受自己作為先進文明的快感，或者通過感受原始人的純真為自己墮落的生活方式贖罪；而到「共產主義國家」旅行本質上有相似的潛意識，抱有一種或獵奇或朝聖的烏托邦情結。這就是為甚麼1970年代有越來越多的西方旅行者訪問了中國，寫出的遊記卻千篇一律的原因。巴特是1974年4月和幾位法國左翼知識分子自費訪問北京，他說來中國之前「腦子裏裝着成百上千個迫切而看起來又那麼自然的問題：那邊的性、女性、家庭、道德怎麼樣？其人文科學、語言學、精神病學又如何？」（羅蘭·巴特：《好吧，談談中國》，1974）他遭遇了與桑塔格同樣的困境。桑塔格、巴特都是思想敏銳的知識分子，對西方社會文化的評析就像快刀切豆腐，為何一到中國就暈菜？這一方面與當時的中國不夠開放有關，另一方面的原因在他們自身，他們代表了當時西方社會中被稱為「新東方主義」的一種潮流：老東方主義是如愛德華·薩義德所言，將東方視作一種落後的文明，在這裏尋奇獵艷、建構他者；20世紀六七十年代的西方左翼知識分子出於對消費主義等的不滿和信息的不對稱，將理想社會的想像寄託在被革命語言包裹起來的中國，這一思潮由於法國「紅五月」和美國越戰期間

的反戰運動影響甚廣。而同樣由於信息不對稱，此時中國民眾對西方社會也不甚了解。這種錯位想像的諷刺性在法國導演讓·雅南（Jean Yanne）的影片《人民解放軍佔領巴黎》（Les Chinois à Paris, 1974）中達到了高潮。寫到這裏，筆者想起一個早期中西貿易的段子：早年西方人想像中國既然是一塊文明高地，那藝術修養必然高，天天開音樂會，於是就運了整船的鋼琴到香港，到了之後才發現中國流行的樂器是二胡，沒人會玩鋼琴，於是那一船鋼琴只好在潮濕的空氣中爛掉。1979 年劉香成被派駐中國時是一個微妙的時間節點，中國與西方之間的敵意減輕了，媒體溝通需要一個彈得好鋼琴又拉得了二胡的人，需要一個穿行在中國不迷路的人；他不但要避開新老東方主義的坑，還要展現一種觀看中國的新眼光 —— 在劉香成的鏡頭中，這種新眼光表現為一種對中國有強烈共情的現代意識，當代中國社會的現代性進程乃是他中國攝影敘事的核心關注。

有兩堂課培養了劉香成這種強烈的共情意識，一堂課在國內：童年時期他在老家福州餓肚子的經歷，教會他理解中國人要從關注其最基本最微小的生活欲望開始，而要闡釋這個有着複雜歷史、文化和政治情況的國家的變化，你甚至需要比中國人自己有更大的耐心。另一堂課來自《生活》雜誌的著名攝影家瓊恩·米利（Gjon Mili，1904 － 1984）。在《毛之後的中國》（China After Mao，Penguin Books，1984）「序言」中，劉香成寫道：大學畢業時跟着瓊恩·米利在《生活》做實習生，學着看成堆的底片、反轉片和照片小樣，在許多個下午的談話中，「想不起來

跟我談過要注意光圈、相機或景深，他告訴我的是，用兩維的圖像去捕捉和詮釋人類經驗時，懷有熱忱比攝影技巧更重要。」對中國人哪怕是最卑微的生活欲望懷有熱忱，關注它、忠實於它，但不美化它，是劉香成的照片可以與中國觀眾的經驗打成一片的重要因素。他1980年前後的中國照片中那種新鮮、樸素的現實主義美學，可與當時國內美術界以陳丹青、羅中立等為代表的「生活流」繪畫互相參照。

那麼如何理解「現代意識」？筆者願意引用研究中國現代文學的著名學者李歐梵先生關於20世紀中國語境中「現代」之含義的一個界說作為參照。他認為早在五四時期中國人已經形成了對「現代」這一概念的共識：「『現代』代表的是一個斷代的概念，之本世紀初起，知識分子就以這個概念去批判其落後的同胞，將他們置於一個即將結束的時代中。他們期待自己在文學上的成功，能把中國導向光明的未來。」[1] 筆者說劉香成的中國照片表現出強烈的現代意識，就是指他用理性、進步和人文精神的眼光來觀看和分析中國社會生活的變化，而同時期中國攝影師的熱情多拋灑在到處找一張光線構圖有趣的「好照片」。要理解這一點，只需將他45年來的中國照片視作一個整體，按時間線索細加體味，便可覺察他的這些在攝影技巧上似乎未臻上乘的照片，卻在對中國社會問題和中國人人性的理解上做到了出類拔萃。他通過鏡頭說，中國社會應該朝着「現代」的方向發展；中國人的人性和美國

1　轉引自（美）王德威：《被壓抑的現代性──晚清小說新論》，宋偉傑譯，北京大學出版社，2005，第22頁。

人英國人沒甚麼兩樣，都想過上衣食無憂的日子，享有一個現代人應該享有的生活。在他攝於 1976 － 1983 年的中國照片中，那個對着一盤鹹菜大口扒拉飯的峨嵋山農民，北京商品交易會上在彩電展區前戀戀不捨的成年人，想墊高鼻梁割雙眼皮熱衷太陽鏡喇叭褲交際舞的青年，羞澀戀愛的情侶，蝸居斗室的著名藝術家……都傳遞出中國生活的真實經驗，投射出一種被壓抑着的欲望。借用著名學者王德威先生的一個說法，可稱為「被壓抑的現代性」：因為現代社會的特徵是物質極大豐富，人性高度舒展，這些欲望屬於人基本的生活權利，是早就可以自由實現的。從 1990 年代中期開始，劉香成的中國照片有一個轉向，他特別關注了中國的明星藝人羣體，比如陳凱歌、張藝謀、周潤發、鞏俐、姜文、阿城、陳逸飛、馬友友等。我們知道 1990 年代初是中國電影很「妖」的一個時期，生產非常活躍，美學口味獨特，因為那一時期的電影資本主要來自國外，那些電影在國內拍攝卻首先在國外上映、在國外拿獎，主要在國外盈利，然後再返銷到國內，這段時間實際上是中國電影借船出海、嘗試國際化運作的重要階段。了解這一背景，就知道劉香成對明星藝人的關注乃是其對中國社會現代性進程關注的一個方面，同時兼顧了這些明星的消費價值。1976 年，劉香成在「中國最純真最虔誠最不受消費主義侵蝕的時代」來到中國；2023 年，從浦東美術館展廳的窗子向外看，東方明珠塔、環球金融中心、金茂大廈、上海中心大廈……一座座凝聚着超級財富、象徵着中國改革開放成就的摩天大樓撲面而來；夜色降臨，消費主義的鐘聲敲響，黃浦江兩岸燈紅酒綠

溢彩流光⋯⋯這樣的景色是對這個展覽最好的闡釋，它為回答這樣的問題提供了線索：從「被壓抑的現代性」到怒放的現代性，這樣的轉變在中國是如何完成的？可以細看劉香成的照片；中國下一步當是如何的走向？可以放眼黃浦江兩岸的夜景。

「劉香成 鏡頭·時代·人」的策展也值得一說，因為它有一種非常明顯的美術館口味：將報道攝影藝術化。多年來劉香成的身份都是「著名攝影記者」（photo journalist），是「以攝影為手段報道新聞的人」；但本展覽中劉香成照片的「報道性」被大幅度減弱，他好像成了一個「以攝影為手段做藝術的人」，這讓那些原本為發報紙頭條或國際通稿而拍攝的新聞性很強的照片略顯彆扭，這種策展眼光大概與策展人皮力先生多年做藝術史研究的背景有關，在大陸是對報道攝影進行新闡釋的大膽嘗試，但在國際上已有範例。亨利·卡蒂埃-布列松是 20 世紀最有名的攝影記者之一，現在更多地被作為藝術攝影家來談論，這一轉變的完成策展人功不可沒。這裏，筆者完整引用周鄧燕博士的一段文字，看看策展人如何將「攝影記者卡蒂埃-布列松」變身為「藝術家卡蒂埃-布列松」，與「劉香成 鏡頭·時代·人」的策展做一個互文：

從 1947 年紐約現代藝術博物館為布列松舉辦個展開始，藝術評論家、攝影史學者從不同角度為他編織「藝術家」外衣，都在試圖把「報道攝影」從他的經歷與作品中剝離出去。例如，1955年，紐約現代藝術博物館董事、批評家和作家詹姆斯·斯羅·索比（James Thrall Soby）在一篇題為《兩位當代攝影師》（Two Contemporary Photographers）的文章中評論布列松：「在每一個

項目中，他都獲得了遠超尋常攝影報道的影像，即便它們大都是在採訪任務中得到的。卡蒂埃-布列松的詩意想像力，遠遠不會陷於報紙和雜誌出版商那些專門委託的愚昧無知之中，他除了自己，從不受僱於任何人。」為了把布列松塑造成一個有清醒意志的獨立藝術家，索比不惜貶低作為攝影師的報業同行，完全不顧布列松承擔着大量指定採訪任務以及它們通過報刊發表的事實。而時任紐約現代藝術博物館攝影部主任的約翰·薩考斯基（John Szarkowski）更誇張，他向觀眾介紹的是一個要極力擺脫報道攝影記者身份的布列松，「新聞只是偶爾的機會，並不是他最好的作品的動力。新聞關心的是有階次的世界大事，而卡蒂埃-布列松首先關心的是普通生活的質量。他的作品極少與有新聞性的劇情捆綁在一起。這些作品是用百分之一秒完成的，但講出的是數十年和幾代人的特點。卡蒂埃-布列松不是一個報道攝影記者，他是一位攝影哲學家」[2]。

　　未來的劉香成是否也會「不是一個報道攝影記者，他是一位攝影哲學家」？這是一個問題，但答案是開放的。

選自《中國攝影》2023 年第九期總第 531 期，頁 104-108。
南無哀，中國藝術研究院攝影所研究員。

2　周鄧燕：《報道攝影的藝術之名：重讀亨利·卡蒂埃-布列松的「決定性瞬間」》，《藝術學研究》，2022 年第 6 期。文中列出了兩段引文的出處：James Thrall Soby, "Two Contemporary Photographers,"Saturday Review , November 5, 1955, 33; 轉引自Claude Cookman,"Henri Cartier-Bresson Reinterprets His Career,"History of Photography 32, no.1 (2008): 64. John Szarkowski, Wall Label for Cartier Bresson: Recent Photographs (June 25–September 2, 1968). Original in photographic department, Museum of Modern Art, New York.

　　自踏上北京開始我的攝影記者工作距今已超過四十五年，這期間，我拍攝了中國的經濟改革壯舉和對外開放、蘇聯的解體、阿富汗的戰爭、斯里蘭卡的國內衝突，而在洛杉磯工作的兩年裏，我也能夠從美國文化的視角看待全球面臨的種種挑戰。

　　在我最初開啟攝影生涯時，我並沒有明確的目標，不知道這條路會引我去向何方。從 20 世紀最後的二十多年到 21 世紀，正是中國的崛起塑造了我們所處的世界。我想把這本書獻給年輕的、有抱負的中國攝影師和凱倫・史密斯，在我離開蘇聯並在 90 年代末回到北京、上海後，她給了我遠比她認為的要多得多的幫助。當我為企鵝出版社（Penguin Press）、塔森出版社（Taschen）和士泰德攝影出版社（Steidl）選擇圖書項目時，我會考慮影響我

觀察和思考的視覺語言。我相信那本攝影書是能讓來自不同文化背景和信仰的讀者閱讀的，這是中文文字或任何字符無法達到的。

這本書的出版與我在浦東美術館的個展有關，是一個令人高興的時刻；展覽和書的實現離不開多年來給予我慷慨支持的人們，在此我表示深深的謝意。皮力作為大館的新館長，也是香港M+博物館的資深策展人，他為這兩個項目提供了令人耳目一新的藝術指導。他的策展重點是選擇那些能讓讀者和觀眾審視的我的攝影作品，而不是像以前那樣關注我用相機記錄經年累月的世界事件。

我一貫的工作習慣中貫穿了一個重要的出發點：無論我走到哪裏，都要不斷觀察和傾聽人們的意見。像賽珍珠、林語堂、李約瑟這樣的作家的思想讓我在世界各個角落的職業生涯中儘管不特別重要的事情上都受益匪淺。他們幫助我保持了對中國的長遠看法，而不必追隨那些一時寫出當天頭條的事情和人物。

攝影是一種偉大的藝術形式，但就像長篇新聞報道一樣，一系列事件的照片堆疊後會產生一個國家和民族的令人信服的形象。換句話說，一張照片可以提供美學信息，一篇長篇攝影報道可以集體性地提供更多信息。浦東美術館的鮑先生首先提出了一個展覽概念，他的同事張妤和徐辰斐努力地將展覽項目進行到底。上海文化出版社的羅英女士和她團隊中的王偉和顧杏娣，在關注細節和遵守期限方面給予了極大專業上的支持。我要感謝德英基金會的支持，感謝張子妍將我的日常工作安排得井井有條。感謝希美藝術的楊家超，為我多年來提供了攝影文件的輸出。感

謝星空間的房方和圓圓，感謝他們的友誼和努力工作，多年來把我的作品介紹給廣大公眾。最後，感謝美聯社副總裁哈爾·布爾（Hal Buell），他在背後默默鼓勵我追求國際新聞攝影，為我這個非本土攝影師提供了印度、韓國和莫斯科的職位，這在以前是沒有的。感謝瓊恩·米利（Gjon Mili）教我觀察的藝術，還有我在紐約的前經紀人羅伯特·普萊奇（Robert Pledge）。

責任編輯	錢舒文
裝幀設計	涂　慧
排　版	高向明
責任校對	趙會明
印　務	龍寶祺

決定性瞬間 —— 劉香成 鏡頭·時代·人

作　者	劉香成
出　版	商務印書館(香港)有限公司
	香港筲箕灣耀興道 3 號東滙廣場 8 樓
	http://www.commercialpress.com.hk
發　行	香港聯合書刊物流有限公司
	香港新界荃灣德士古道 220-248 號荃灣工業中心 16 樓
印　刷	北京雅昌藝術印刷有限公司
	北京市順義區高麗營鎮金馬園達盛路 3 號
版　次	2024 年 2 月第 1 版第 1 次印刷
	© 2024 商務印書館(香港)有限公司
	ISBN 978-962-07-6729-6
	Printed in Hong Kong

特別鳴謝

李乃清授權本館使用《劉香成:用照片記錄那個年代的中國》

南無哀及《中國攝影》李波授權本館使用《彈得好鋼琴,拉得了二胡》

凱倫·史密斯(Karen Smith)專為繁體中文版新撰序言 Look Again(由商務印書館錢舒文翻譯為中文)

浦東美術館